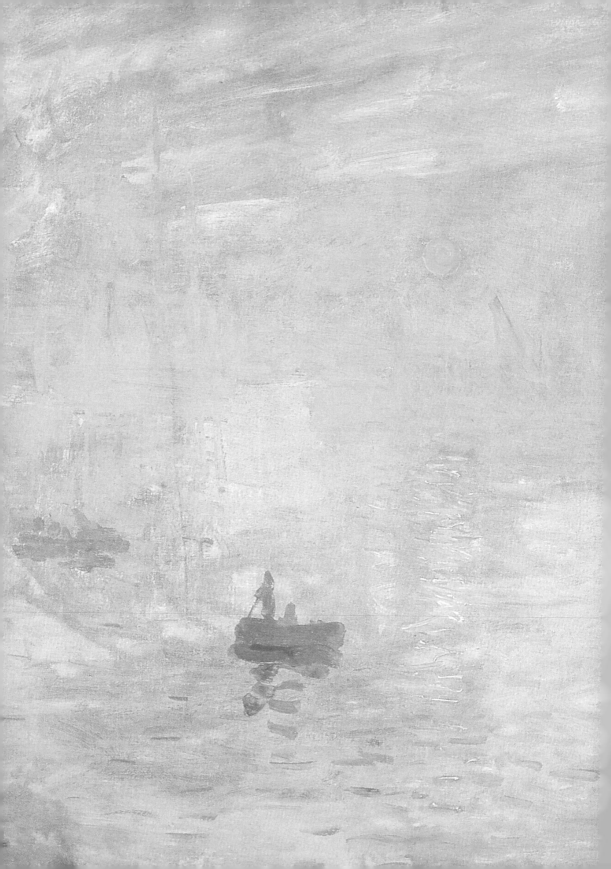

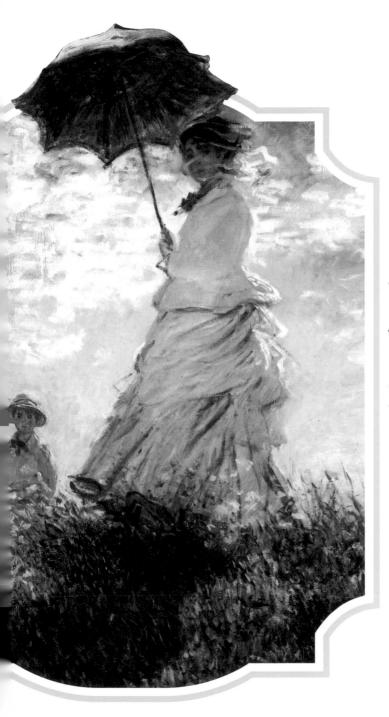

從0開始
圖解莫內

全面剖析莫內的一生，
及其作品風格與繪畫技巧

陳彬彬 —— 著

晨星出版

阿戎堆與印象派的日子 ———○ 078

╾❀ 印象派的日子 1872～1880年代

大師莫內 —— 146

來一趟莫內之旅 —— 208

我看莫內，舞動光與色彩的迴旋曲

名家談莫內

> 馬奈：莫內是水中的拉斐爾。
>
> 左拉：他是少數幾個懂得畫水的畫家。
>
> 莫泊桑：他是捕捉色彩的獵人。
>
> 雷諾瓦：沒有莫內，我們都會放棄。
>
> 克里蒙梭：莫內的世界沒有黑色。
>
> 塞尚：莫內只有一隻眼，但天啊！那是多麼了不起的一隻眼啊！
>
> 詩人馬拉梅：莫內先生，不論寒冬或酷暑
>
> 他的眼前均是一片清楚
>
> 在奧維省，靠近維農市之處
>
> 家園吉維尼是他的藝術
>
> 詩人均愛莫內創建的庭園水都

　　生平第一次被莫內的畫所吸引，是多年前看到一幅旗海飄揚的《聖德尼街的節日》，只見數不清的紅、白、藍線條，遠遠望去就像滿街的國旗正隨風飄動，雖然整幅畫看不到一個面目清晰的行人，但我彷彿看見人山人海的街頭，也聽到歡聲雷動的那股熱鬧，感覺真的好神奇。從此我就一頭栽入莫內筆下的繽紛世界。

　　莫內一生追求完美，早年他的風格不見容於主流藝術，但他寧可挨餓受凍，也不肯有一絲妥協，甚至連太太生病也沒錢醫治，這樣的創作歷程是多麼艱苦、孤獨。幸好晚年總算受到世人的肯定，成為備受尊崇的印象派宗師。當畫作可以在短短幾天就銷售一空時，他也沒有因此驕矜自滿，寧可親

手毀去畫壞的作品，也不肯把不夠完美的作品隨便呈現在世人面前。然而擅長捕捉光影變化的莫內，也練就一手快筆快意的絕技，所以他一生留下豐富多彩的傑作，其中包括五百件素描，二千件油畫作品，還有一座繽紛美麗的大花園。

　　一心實踐繪畫理念的莫內，行事風格有時也讓人想不透，當他窮到三餐都有問題，卻也能厚顏地寫信給朋友，請他們寄錢應急，順便再寄幾箱美酒解饞，這究竟是什麼奇怪邏輯？他的感情世界也相當特立獨行，先是不顧家人反對，堅持和懷孕的女友卡蜜兒結婚，之後他又愛上贊助人的太太艾莉絲，並維持多年尷尬微妙的關係，但莫內也不在乎世人異樣的眼光，照樣背起畫架，不時跑去戶外寫生，彷彿他天生就是要描繪光和色彩的魔幻世界，其餘紅塵俗事，他都覺得無所謂。

　　我有幸數度造訪歐洲，看過不少莫內的作品，也看過許多類似的實景，夏季的法國鄉間確實有一整片紅豔豔的罌粟花綻放芬芳，許多清澈的溪流，水裡就長著隨波浮沉的綠色水草，而雕工精細、外觀雄偉的哥德式大教堂，確實會隨著晨昏日照，時時變化不同面貌。親自踏上那塊土地，見證那些美景，讓我更加佩服莫內竟能如此貼切地抓住大自然的形與意，因此，對他的繪畫技巧也就更加讚歎不已。

　　如今莫內的繪畫廣受世人喜愛，是因為你不必懂得歷史典故，也不必認識神話人物，秀麗的大自然就是人人看得懂的好風景。欣賞莫內的畫作也很輕鬆，因為他一心捕捉瞬間的光彩印象，無暇注重主題意識，也無意藉由畫作批判社會現象，或是傳達嚴肅的人文使命，所以看莫內的畫只有賞心悅目，只有驚喜讚歎，不會有沉重或激動的複雜心情。在莫內筆下，四季分明的大自然就像一首活潑輕快的迴旋曲，只要用畫筆輕點，就能以相同主題，變化出一段段不同的趣味。現在就讓我們從零開始進入莫內的世界，從他的生平、作品，來一趟多采多姿的莫內之旅。

陳彬彬

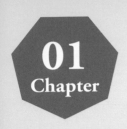
認識莫內

　　提起印象派，人們第一個想到的就是法國畫家克勞德・莫內。「印象派」這個名稱不但由他而生，而他也是唯一自始至終堅持印象派風格，畢生追求光影和色彩的一位藝術家。莫內很早就嶄露才華，卻在踏上全職畫家的道路上，因生活困頓險些投河自盡。晚年他雖然享受到功成名就的生活，卻遭逢親人離世、眼疾病痛之苦；他先是愛上自己的模特兒，然後又愛上贊助人的太太，如此微妙的感情生活也頗讓人好奇。莫內走過不平凡的一生，卻選擇以最平凡的方式完成人生最後一場典禮。在我們開始欣賞莫內的作品之前，先來瞭解一下這位印象派大師到底是怎麼樣的一個人。

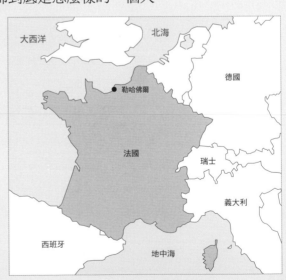

勒哈佛爾港位於法國西北方諾曼第省，也是塞納河的出河口，所以稱為「巴黎外港」，地理位置相當重要，二次大戰期間受創嚴重。

離開勒哈佛爾港的漁船 1874年
油彩・畫布 60×101cm
私人收藏

莫內小時候就是在這個港口邊長大。

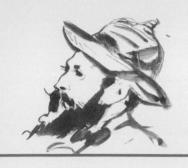

莫內小檔案
Monet's Brief File

姓名：克勞德・莫內（Claude Oscar Monet）

生日：1840年11月14日

- 這一年莫內出生於法國巴黎，五歲時隨全家搬到西北方的港口大城勒哈佛爾，所以莫內可以說是海邊長大的小孩。

星座：射手座

- 果然是喜歡遊山玩水，崇尚自由，不受傳統拘泥的人物。

生肖：鼠

- 莫內在清朝道光年間出生，是天性靈巧、勤奮、重感情、善長社交的「米老鼠」。

畫友：

- 莫內和同時期的畫家交好，經常相約一起去寫生，他的畫家朋友包括馬奈、雷諾瓦、沙金、希斯利、巴吉爾和畢沙羅等人。
- 同一個時期中國也有擅長風景寫意的畫家哦！像畫作很有書法意境的吳昌碩（1844～1927），以及喜歡畫花卉蟲草的齊白石（1864～1957）。

莫內　鳶尾花　　　　　馬奈　芍藥花　　　　　雷諾瓦　瓶花

吳昌碩　梅花圖　　　　齊白石　荷花　　　　　畢沙羅　瓶花

莫內的紀錄：

- 畫風簡明流暢，堪稱閃靈快手。最快紀錄七分鐘畫好一張「白楊樹」，一天最高紀錄完成十四件畫作。
- 食量驚人，一餐可吃五人份，喜愛美酒美食。
- 在將近70年的繪畫生涯，從來沒有畫過一張裸女畫。

卒年：1926年12月5日

- 享年八十六歲。
- 莫內沒有任何宗教信仰，遺囑特別交代他只要一個安靜簡單的小型喪禮，所以他的喪禮並沒有任何宗教的祈福儀式，只由少數親友送他走完最後一程。

莫內的彩繪世界

✤ 才華早露的莫內

　　莫內的父親開食品雜貨店，希望兒子將來繼承這份工作，踏實地過日子。但莫內從小不愛念書，只喜歡塗鴉，莫內的母親曾是一名歌手，她是支持莫內習畫的動力，只可惜在莫內十六歲時過世了。當時莫內在勒哈佛爾市已經小有名氣，因為他擅長畫一些很有特色的諷刺漫畫。這種漫畫很像現在的「大頭公仔」或「個性娃娃」。他懂得突顯人物特徵，再予以誇張地表現，感覺相當幽默傳神。不少人開始以十法朗到二十法郎不等的報酬，請莫內幫他們畫像，所以他常去勒哈佛爾海邊幫遊客畫像。老師想勸莫內好好念書，但莫內畫一張漫畫所得，卻比老師的日薪還高，可想而知這樣的規勸效果是多麼有限。

劇院人物　1860年

素描　34×47cm
私人收藏

莫內的人物漫畫有大大的頭和小小的身體，看起很有趣，所以在當地大受好評，讓莫內年紀輕輕就賺了不少外快！

✤ 畫家的賞識

　　少年莫內在海邊幫遊客畫像，引起經常到海邊寫生的畫家布丹的注意，布丹發現莫內很有天分，於是教他使用油彩作畫，帶領莫內體會戶外寫生的魅力，布丹認為實地作畫才能捕捉大自然活潑靈動的生氣，這是關在畫室閉門造車所達不到的效果。布丹可說是莫內的啟蒙恩師，兩人亦師亦友。他帶著莫內一起到戶外寫生，還介紹莫內去巴黎拜訪其他寫實派畫家，鼓勵他進入巴黎的瑞士美術學院習畫。莫內因此在巴黎認識了畢沙羅和庫爾貝等人。那年他十九歲，不過他沒有在學校待很久，隔年就去非洲服兵役，等他因病退伍回故鄉休養，正是二十來歲，要開始規劃前程未來的年輕人了。

圖維列海灘　1864年

油彩·畫布　26×48cm

法國巴黎　奧塞美術館

尤金·布丹 Eugene-Louis Boudin

1824～1898年

布丹是一位喜歡戶外寫生的海洋畫家，他的畫作經常可見一大片寬廣的天空，這是戶外寫生畫家才有的遼闊視野。

✤ 艱辛的畫家路

　　莫內退伍後照樣跟著布丹到處寫生，認識了另一名風景畫家容金。容金最喜歡描繪清晨或黃昏多變的天空，他是莫內早期另一名重要的導師。1861年莫內進入巴黎的葛列爾畫室學畫，和雷諾瓦、希斯里、巴吉爾成了同學。他們日後都成為印象派的重要畫家，也是莫內終生的摯友（只是巴吉爾死於 1870 年普法戰爭，沒有機會像莫內或雷諾瓦一樣，成為知名的印象派畫家）。這群年輕畫家常結伴寫生，他們共通的特色就是反對學院藝術的制式化風格，一直思考繪畫是否有其他的道路，企圖以新的技巧和表現手法從事繪畫創作。以現在的眼光回頭看這些繪畫大師，我們會說他們勇於挑戰傳統，能創新走自己的路。但當時的社會大眾並不是馬上就接受這些前衛、非主流的奇怪作品。剛開始這群大膽熱情的畫家往往得到「草率」、「亂七八糟」、「荒唐」、「不入流」等負面批評。莫內的父親也是這樣看待自己的兒子。他一直希望兒子能接掌食品雜貨店的生意，要他拿錢讓莫內學畫已經很勉強了，誰知兒子還不好好在學校跟老師請教，只會畫些沒出息的作品。莫內的父親實在看不慣這個我行我素的不肖子，終於在 1865 年斷絕經濟援助。莫內沒有金援，畫作又賣不出去，只好到處躲債，過著相當困苦的日子。

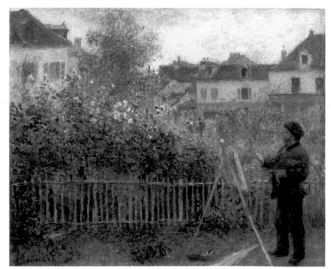

莫內在庭院寫生　1873年
油彩・畫布　46×60cm
美國哈特福　偉茲沃爾斯博物館

雷諾瓦 Renoir
1841～1919年

✤ 學院派的排外

　　學院派的形成剛開始實為美事一椿，法國為了培育藝術人才，特別在十七世紀成立皇家美術學院，路易十四更設立「羅馬大賞」，每年提供獎學金給最優秀的學員赴義大利深造。學院還在巴黎定期舉辦沙龍展，讓學生公開展出他們的學習成果，這些「科班」出身的藝術家漸漸形成了「學院

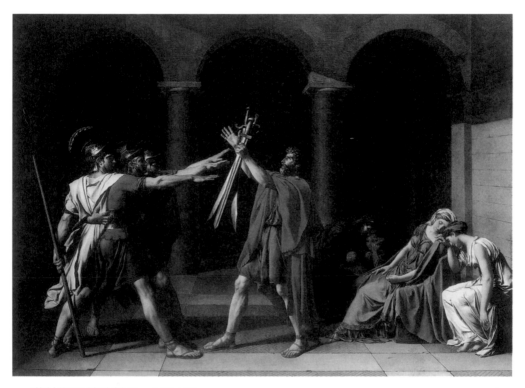

荷拉斯兄弟的誓言　1784年

油彩・畫布　330×425cm
法國巴黎　羅浮宮

大衛 Jacques-Louis David
1748～1825年

大衛在16歲就考進法國皇家美術學院就讀，不過他連續三年參加羅馬大賞比賽，都沒有得到名次，差一點就崩潰自殺，幸好在1774年終於得到羅馬大賞，這幅「荷拉斯兄弟的誓言」就是他在羅馬留學期間完成的歷史名畫。

派」，能考上皇家美術學院的學生往往眼高於頂，他們嚴守老師的教誨，奉行一脈相承的美學準則，常無法接受學院以外不一樣的創作風格。

　　沙龍展到了後期不再局限於學生的畢業展，只要畫作夠水準，不管是外國畫家或自學有成的人都有機會入選巴黎沙龍展。這項展覽幾乎掌握藝術家的生殺大權，偏偏沙龍展的評審大多是由學院派的畫家擔任。想參加巴黎沙龍展的畫家，只好迎合評審的「口味」，否則難有出線的機會。如果不認同學院派的藝術理念，幾乎沒有機會展出作品，自然很難讓社會大眾認識，更別說是受到肯定或賣出作品了，因此這些非主流派的畫家總在思考要如何突破這樣的困境。

✤ 落選者沙龍和印象派畫展

　　由於學院派壟斷的美學標準行之有年，反彈的聲浪也愈來愈大，到1863年達到最高點。那年的評審一口氣刷掉三千多件作品，引發群起抗議。拿破崙三世特地舉辦一次「落選者沙龍」，將這些作品交

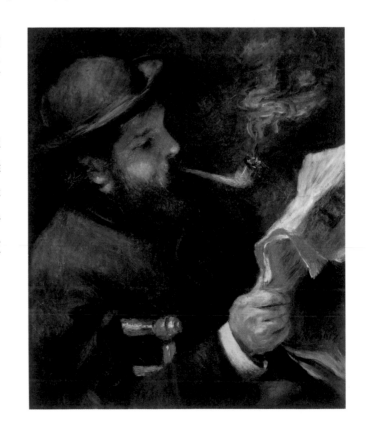

看報的莫內　1872年
油彩・畫布　61×50cm
法國巴黎　瑪摩丹美術館

雷諾瓦 Renoir
1841～1919年

由公眾品評，結果引來不少批評和訕笑。有些作品的確水準欠佳，但有些作品純粹是因為觀念太過前衛，無法被當時的人接受。例如惠斯勒的《白衣少女》和馬奈《草地上的午餐》就被嚴厲地批評。後者連拿破崙三世也看不下去。可想而知官方辦的「落選者沙龍」就只有這麼一次，不過馬奈卻因此打響知名度。莫內、畢沙羅這群新秀看到馬奈大膽創新的作品，卻彷彿看到藝術的新方向。馬奈變成他們崇拜的偶像，莫內等人常圍著他在咖啡廳高談闊論，也常去郊外寫生。 1865 年莫內有兩幅作品入選官方沙龍，不過沒有受到太大重視。1866 年總算以《綠衣女子》獲得大眾注意，可惜好景不常，接下來幾年莫內的作品又被官方沙龍退件，加上模特兒女友又為他產下一子，他在經濟最窘迫的時候，差點跳塞納河自盡，幸而靠幾位畫家好友幫助，總算勉強走過創作初期的艱苦路程。

　　最後這群喜歡捕捉大自然光影的畫家屢屢被沙龍展拒於門外，乾脆自己來辦展覽，於是他們在 1874 年舉辦第一次畫展，還刻意提前在官方沙龍展的前兩星期舉行，其中莫內一幅《印象・日出》飽受媒體譏諷。莫內等人不為所懼，反而覺得這個說法蠻符合他們的風格，更在 1874 年到1886 年之間共舉行了八次聯展，終於闖出「印象派」名號。人們也漸漸接受印象派明亮的色彩和寫意的筆觸。到了二十世紀印象派的畫作屢創天價，學院派反倒乏人問津，這恐怕是莫內等人始料未及的事。

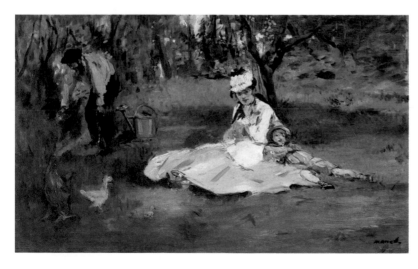

園中的莫內全家福
1874年

油彩・畫布
61×99.7 cm
美國紐約
大都會美術館

馬奈 Edouard Manet
1832～1883年

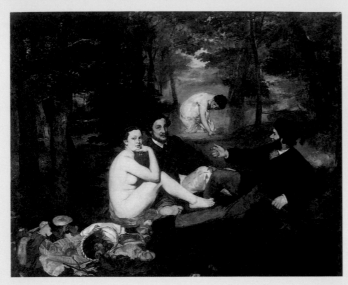

草地上的午餐　1863年

油彩・畫布　81×110cm
法國巴黎　奧塞美術館

馬奈 Edouard Manet
1832～1883年

馬奈畫的裸女既非維納斯，又非其
他女神精靈，卻和衣冠楚楚的當代
紳士同坐，這是遭致非議的原因之
一。但莫內等人卻驚豔於此畫展現
的全新技巧，森林似乎有光線射
入，畫面整個明亮起來。莫內一直
在探索如何表現戶外光線，這幅畫
點出繪畫可以走的新方向。

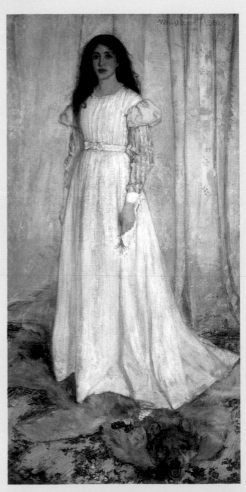

白色交響曲一號：白衣少女　1862年

油彩・畫布　108×214.6cm
美國華盛頓　國家畫廊

惠斯勒 James McNeill Whistler
1834～1903年

白衣少女手持白花，站在白色幔帳前方，果然是一幅
「白色交響曲」。惠斯勒相當重視色彩的安排和音樂
性的聯想，卻認為人物比例的正確與否不影響作品意
境。學院派認為這幅畫醜到不行，但莫內和畢沙羅等
人看了卻讚不絕口。

比較莫內和同期學院派大師布格羅的畫作，就可以知道當初這兩派的風格有多大的差別。

印象派

莫內家中花園　1880年　莫內

- 不愛跟著老師在畫室畫石膏像或模特兒，而是背著畫架到戶外捕捉陽光。

- 不特別注重輪廓構圖，保留畫家筆觸，藉由不同色彩的筆觸來融合、變化光影顏色。

- 一心追求光影和色彩的變化，畫作並沒有明確的主題或思想。

- 多為普羅大眾，不刻意美化，有時畫作只是在表現光影環境，連人物的五官都是模糊難辨。

- 以科學方法將色彩分解，畫面經常是活潑的花花綠綠，整體色調相當明亮。

- 大膽、創新，拋棄過去的美學規則，尋找屬於自己的視覺經驗。

學院派

天使之歌　1881年　布格羅

- 畫家在藝術學院經過嚴格紮實的訓練，嚴守學院訂定的美學標準。

- 構圖精細，畫面光滑平坦，不露畫家筆觸，力求畫面完美逼真。

- 主題明確，多以宗教、神話和歷史故事為主。

- 人物為理想化的俊男美女，臉孔、身材比例完美，個個像精雕細琢的維納斯和阿波羅。

- 向古典作品看齊，畫面色調通常較陰暗沉穩。

- 傳統、保守，跟隨古代大師的腳步就沒錯。

✣ 莫內的感情世界

　　莫內在西元 1865 年認識芳齡十八的卡蜜兒，卡蜜兒出身貧賤，卻是個聰明漂亮的女孩。她以模特兒為業，當時莫內還是個窮畫家，兩人隨即相戀同居，這可把莫內的父親氣壞了，覺得兒子不務正業，說是要當畫家，卻只會和低賤的模特兒搞七捻三，即使卡蜜兒在 1867 年為莫內生下一子，莫內的父親還是不接受他們，兩人拖到 1870 年才結婚。

　　卡蜜兒實在是個了不起的女人，她和莫內相戀時，他只是一名空有熱情和理想的窮畫家，但她默默陪在他身邊，做一名稱職的模特兒和情人。當她未婚懷孕時，莫內連自己都養不活，只好把卡蜜兒一個人丟在巴黎待產，獨自去投靠孀居的勒卡德姑母，等長子尚出生，才回到巴黎和卡蜜兒母子團圓。兩人好不容易結婚，不到一個月又爆發普法戰爭。莫內為了躲避徵兵，又帶著妻小逃往倫敦避禍。幸好莫內在倫敦認識一位很欣賞他的畫商，向他買了一批畫。隔年莫內一家再搬回法國巴黎近郊的阿戎堆小鎮，生活才稍微安定下來。在阿戎堆期間莫內完成不少精彩的畫作。卡蜜兒和兒子尚經常出現在畫面中。雖然沒幾年生活又拮据起來，但卡蜜兒總算過了幾年還算幸福的家居生活。只可惜好景不長，她在 1876 年得了肺癆，之後就經常臥病在床，偏偏隔年再度懷孕，卡蜜兒忍著病痛在 1878 年生下第二個兒子米榭，之後身體就急遽惡化，隔年九月不幸逝世。有人說她是因為再次懷孕而小產，有人推測可能是子宮癌，總之卡蜜兒在三十二歲香消玉殞，無緣看到莫內後來的成就。

　　然而在卡蜜兒生病期間，莫內生命中也出現第二個女人。大約 1874 年他認識收藏家歐希德，歐希德是一名經營百貨業的富商，也是相當支持莫內的收藏家，只可惜他在 1878 年宣告破產，許多財產都被拍賣了，只好舉家遷到鄉下。因為莫內的情況也很窘迫，就邀請莫內一家同住。歐希德和太太艾莉絲育有六名子女，由於卡蜜兒臥病在床，艾莉絲就幫忙照顧莫內和兩個孩子。然而莫內似乎愛上了艾莉絲，這樣的四角關係實在很微妙。最後歐希德丟下妻小逃往比利時，隔年卡蜜兒又接著去世。只剩下莫內和艾莉絲帶著八

繫紅頭巾的女人　1873年

油彩‧畫布　99×79.8cm
美國俄亥俄州　克利夫蘭美術館

卡蜜兒站在冰天雪地的戶外，擺姿勢
讓莫內畫下這幅構圖別致的作品。

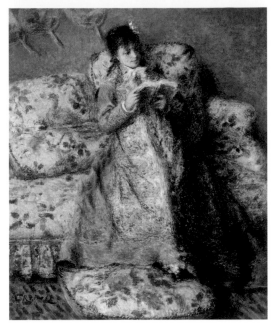

讀書的莫內夫人　1873年

油彩‧畫布　61.2×50.3cm
克拉克藝術協會

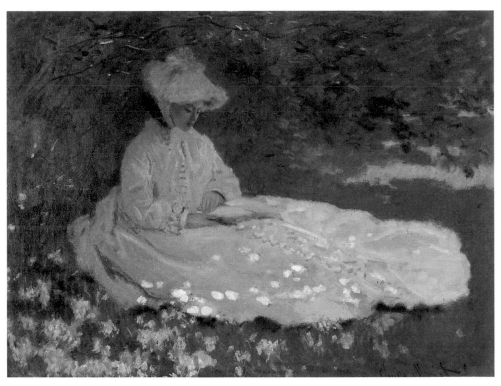

看書的卡蜜兒　1871年

油彩‧畫布　50×56cm
美國巴爾的摩　華特斯美術畫廊

個孩子，組成一家十口的「大家庭」。

這樣的關係自然引人非議，歐希德並沒有和太太離婚，所以兩人的戀情顯得特別尷尬。不過卡蜜兒的死讓莫內消沉了一段時間，多虧艾莉絲從旁照顧和撫慰，莫內才能漸漸收拾心情，重拾畫筆繼續創作。或許艾莉絲真是莫內的福星，兩人在一起之後，莫內逐漸打響知名度，幾次畫展都相當成功，經濟也慢慢好轉。歐希德在 1891 年去世，隔年莫內和艾莉絲才正式結婚，兩人終於可以名正言順地廝守一生，並在吉維尼買了自己的房子，還帶著艾莉絲到西班牙、義大利做了幾次短暫旅行。不過他最愛的還是待在家裡打造庭園水榭，晚年莫內不再背著畫架出遠門，家裡就有好花、好水供他寫生。

艾莉絲在莫內七十一歲時去世。三年後莫內的長子尚也死了。晚年的莫內深受眼疾所苦，布蘭雪成了陪伴和照顧他的人。她是艾莉絲和歐希德的長女，莫內相當疼愛她，早年布蘭雪就當過莫內的助手，她常以推車裝著畫布，隨莫內到戶外寫生。布蘭雪後來嫁給莫內的長子尚，所以她既是莫內的繼女，也是他的媳婦。她在先生尚過世之後就搬到吉維尼，以便就近照顧莫內。布蘭雪是莫內的管家，也是他的居家護士，更是莫內閒話家常的親人，多虧布蘭雪的陪伴和照顧，晚年的莫內忍著病痛繼續作畫，甚至大手筆捐出十二幅大型畫作給法國政府，為此法國政府還特地整修橘園美術館，以便收藏莫內的精彩畫作。

公寓內景　1875年

油彩‧畫布　80×60cm
美國芝加哥　藝術中心

畫中是莫內八歲的長子尚。

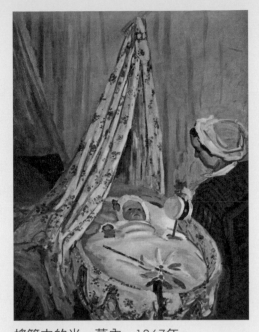

搖籃中的尚‧莫內　1867年

油彩‧畫布　116.8×88.9cm
美國華盛頓　國家畫廊

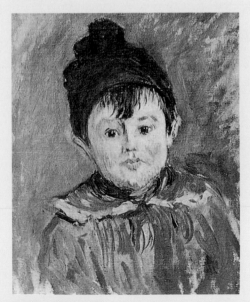

米榭‧莫內肖像　1880年

油彩‧畫布　46×38cm
法國巴黎　瑪摩丹美術館

莫內的次子米榭在1878年出生，畫中是兩歲
大的米榭。

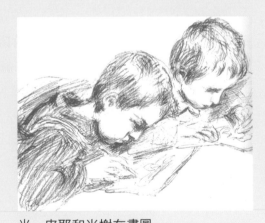

尚‧皮耶和米榭在畫圖

炭筆
法國巴黎　瑪摩丹美術館

尚‧皮耶是歐希德和艾莉絲的五子，米榭是莫
內和卡蜜兒的次子，二人年齡相近，經常玩在
一起。1914年世界大戰期間，甚至同赴戰場
為國效力。

✤ 大師莫內

　　曾經是屢被官方沙龍退件的小畫家，後來政府竟然為了收藏他的作品，特地整修美術館；昔日莫內的作品乏人問津，成名後的莫內展出十五幅「乾草堆」，三天內就被搶購一空；莫內年輕時靠朋友接濟度日，等他有所成就，也不忘資助後起之秀，希望他們的繪畫之路不會像他當年那麼艱辛。莫內對朋友更是有情有義，當他發現馬奈的遺孀想把他的代表作「奧林匹亞」賣給美國收藏家。就發動募款，將這幅珍貴的作品買下來捐給法國政府，莫內一心想把好友最有紀念價值的畫作留在法國本土，這是他對馬奈的最高敬意；當他知道好友希斯里身後蕭條，就幫忙籌劃遺作的展覽拍賣，除了紀念一位優秀的畫家，也為了安置希斯里子女的生活。莫內做了許多慈善工作，對藝術和整個社會文化都有深遠的影響力。

　　莫內的繪畫生涯長達七十年，這期間他見證了世紀交替，也看到更前衛創新的美學革命，在立體派、野獸派、超現實主義和抽象派紛紛出頭之際，印象派熱潮似乎已經消退。但莫內依舊執著於和大自然的對話，晚年他以畫筆構築一片波光蓮影的夢幻花園，直到 1926 年去世才放下畫筆。

　　2004 年莫內一幅「倫敦國會：霧裡的光影效果」以美金兩千萬成交，足以證明他的畫作至今仍深受世人喜愛，莫內的魅力始終不減，他在美術史上已佔有一席之地，堪稱近代西洋繪畫最重要的大師之一。

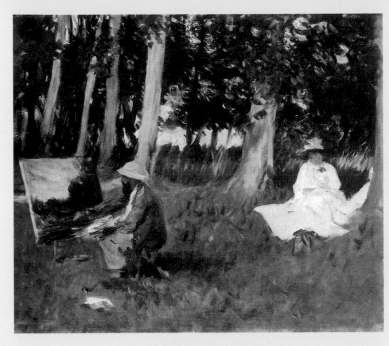

正在寫生的莫內
1887年
油彩·畫布　54×64.8 cm
英國倫敦　泰特美術館

沙金
John Singer Sargent
1856～1925年

沙金在1876年認識莫內，從此成為好朋友，畫中是正在作畫的莫內，樹下的白衣女子可能是艾莉絲或是他的繼女。

<div align="center">

蘇珊娜和布蘭雪
1887年

</div>

油彩·畫布　130×97cm
美國洛杉磯　郡立美術館

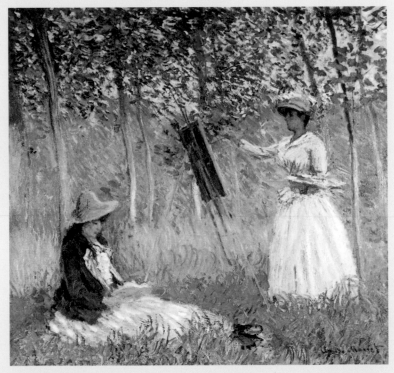

畫中是莫內的兩名繼女，也就是艾莉絲的長女布蘭雪和次女蘇珊娜，莫內相當疼愛她們，畫中的布蘭雪正在寫生，當時她22歲，是八個孩子中唯一學畫的，原先她和一名美國畫家相戀，後遭莫內反對而分手，1897年她和莫內的長子尚結婚。莫內一開始有點錯愕，但最後還是給予祝福。蘇珊娜經常出現在莫內的作品中，她也愛上一位美國畫家巴特勒，莫內剛開始也強烈反對，但後來還是讓他們結婚了。

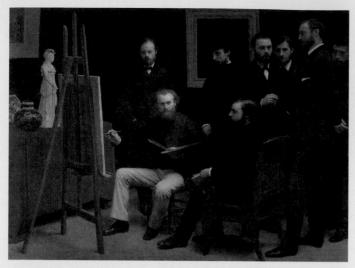

巴迪紐爾廣場的畫室　1879年

油彩‧畫布　204×273.5cm
法國巴黎　奧塞美術館

方亭拉杜爾 Henri Fantin-Latour　1836～1904年

寫實派畫家方亭拉杜爾以此畫向馬奈致敬。當時許多印象派畫家都在巴迪紐爾廣場租畫室。這群畫家簇擁著正在作畫的馬奈，小說家左拉坐在一旁，畫面中央戴帽子的是雷諾瓦，右邊個子最高的是巴吉爾，而莫內站在巴吉爾身後，只露出一顆頭。這群勇於改革的年輕人日後都成為大師級人物，所以這幅記錄當時情景的畫作，頗有「歷史照片」的味道。

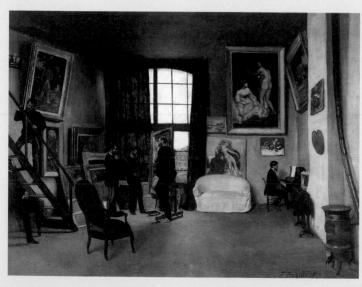

巴吉爾的畫室　1870年

油彩‧畫布　98×128cm
法國巴黎　奧塞美術館

巴吉爾（Frédéric Bazille）
1841～1870年

巴吉爾的畫室也在巴迪紐爾廣場，莫內當時經濟情況很不好，巴吉爾不但幫他償還部分債務，還和他共用這個畫室。

莫內　1860年

莫內　1880年

莫內　攝於1889年

莫內　1867年

1884年　自畫像

莫內　1917年自畫像

1886年　自畫像

莫內　1874年（馬奈繪）

02
Chapter

莫內早期畫作

1859 ▶ 1871

　　莫內在1872年創作《印象‧日出》，從此美術史上多出一個印象派。然而在此之前，莫內也經過十多年的摸索學習，才找到自己的繪畫風格，雖然年輕的莫內還是個默默無聞的小畫家，但這段期間他認識許多人事物，包括他的繪畫導師布丹、容金，他的畫友庫爾貝、馬奈、巴吉爾、雷諾瓦、希斯里和畢沙羅。他去過非洲阿爾及利亞服兵役，又因為經濟問題居無定所。然後為了躲避戰爭旅居倫敦、走訪荷蘭，他看到各地不同的風景，最重要的是他愛上卡蜜兒，兩人有了愛的結晶，儘管生活困頓，他們還是共組家庭，邁向人生的新旅程。

　　莫內早期作品有些已可看見印象派的端倪，但有些很難聯想到那會是莫內的作品，在開始欣賞這些畫作之前，不妨先來猜猜看，以下哪些作品是出自莫內之手？

解答：

A. 莫內：狩獵的收穫　1862年
B. 庫爾貝：聖奧班海邊　1872年
C. 莫內：賈克蒙先生　1865年
D. 莫內：桃子罐　1866年
E. 馬奈：黑衣女郎　1872年
F. 莫內：靜物，魚　1870
G. 泰納：日落·盧昂　1829年
H. 馬奈：藍色威尼斯　1875年
I. 沙金：康乃馨、百合和玫瑰　1885年

你猜對幾幅了呢？現在就翻開答案一次看看莫內的現代派作吧！

畫室一角

約 1861 年

✤ 認識一位畫家，先看看他的畫室

　　畫室是畫家調顏弄色，發揮創意和理念的地方，許多畫家都畫過自己的畫室，不過看慣莫內灑滿陽光的戶外風景，一定會覺得這幅「畫室一角」色調好暗沉，線條好工整。

　　喜歡寫生的莫內，後來把畫室搬到船上，畫水也畫沿岸，晚期更在自家興建庭園水榭，打造充滿陽光綠意的戶外畫室，正所謂山不轉路轉，路不轉人轉。莫內堅持他的創作理念，寧可一再轉換畫室，也不肯再辜負大自然的好風光了。

畫室一角　約1861年

油彩・畫布　182×167cm　法國巴黎　奧塞美術館

這是莫內早期還在摸索學習階段，少數以寫實風格完成的大型作品。雖然這幅畫尚未發展出其獨特的風格，但我們能從中一窺莫內的畫室天地，欣賞他在年輕時如何表現靜物的質感和空間配置。

解析說明如下

1 畫家的色彩密碼 🔍

桌面堆著書本、畫箱等雜物，莫內已能掌握靜物的立體感和錯落位置，也忠實地呈現木箱、書本等不同質感。尤其調色盤上一團團的顏料更像剛擠出來一樣。調色盤能顯示每位畫家的作畫習慣，許多畫家都自有一套顏料排列方式，方便在作畫時

快速取色。除了調色用的大量鉛白，莫內還使用了許多黑色、深褐色和深綠色等古典畫派的深色系顏料，但他不久就拋棄這些暗沉的顏色，改用鎘黃、朱紅、鈷藍、鉻綠、茜紅等鮮豔色彩。

2 沒有陽光的風景畫 🔍

莫內因為跟著布丹到戶外寫生，從此立志成為畫家。風景畫對他是別具意義的題材，但這幅風景卻沒有碧海藍天和陽光綠樹，而是一整片紅褐色的平原林地。古典畫派的風景大多是這種色調，古時候沒有火車，也沒有方便攜帶的顏料，畫家不流行到戶外寫生，他們筆下的大自然往往是憑印象而畫，或是參考前人的畫作，莫內在此處沒有採用活潑明亮的戶外風景畫，一來是和整體調性不合，二來也像是抗議，彷彿關在畫室就畫不出好風景，難怪他不愛傳統的畫室教學，老愛背起畫架往外跑。

3 畫龍點睛的存在感 🔍

莫內利用顏色層次表現桌腳受光和陰影處的差異，白色亮點頗有畫龍點睛之妙，雖然顏色用得不多，卻忠實呈出現桌腳樸實無華的特質。

耶佛海岬的退潮

1865 年

✤ 巴黎沙龍展認可的風景畫

　　莫內在 1865 年首度以「耶佛海岬的退潮」和「翁佛勒的塞納河口」送交巴黎官方沙龍，結果這兩幅畫都被沙龍展接受了，第一次參選就受到肯定，莫內自然覺得前途一片光明，只可惜莫內的畫並沒有引起全面性的回響，當時非主流的作品就算入選，也會被掛在不易受到注目的位置。有些人雖然注意到這幅美麗的風景畫，卻不認識當時還默默無名的莫內（Monet），誤以為是之前因「落選者沙龍展」而聲名大噪的馬奈（Manet），還跑去向馬奈恭喜，害得他有點惱怒，以為有人假藉他的名氣參展，卻也促成兩位畫家的相識，他們後來甚至相約去寫生，分享彼此的繪畫心得，留下一段可貴的藝壇佳話。

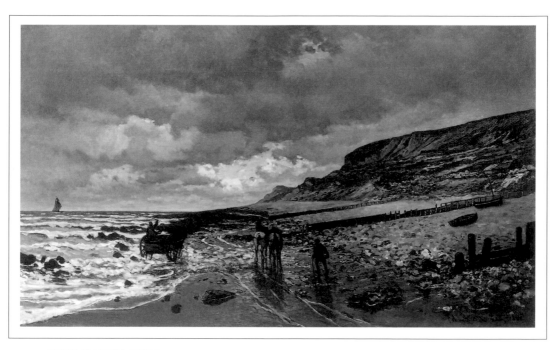

耶佛海岬的退潮 約1865年

油彩・畫布 90×150cm 美國德州 金堡美術館

這幅畫是莫內在巴黎畫室完成的,1864年莫內在海邊畫了小幅作品,他是根據這張小幅作品,重新繪製一張適合參選沙龍展的大幅作品,以如此畫幅來表現海天一色的畫面,更顯得氣勢驚人。

解析說明如下

🔍 海天一色的壯闊 ①

莫內在海邊長大,這是他最熟悉的風景,不管是天空的雲彩大氣,或者是海上的波濤船影,他都能恰如其分地掌握那片寬廣流動的生命力。

② 退潮中的卵石海灘 🔍

莫內最擅長描繪水紋和倒影的變化,感覺就像海水漫過潮溼的卵石又退了下去,耳中彷彿聽到一波波海浪撫過石灘的刷刷聲。畫面依稀可見兩匹馬的背影,以及面目難辨的拄杖老人,讓這片明亮清新的大自然又增添了幾分生氣。

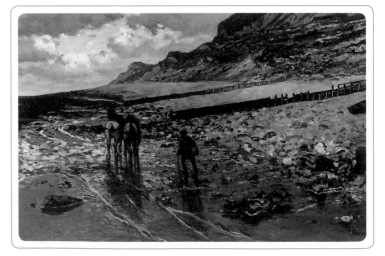

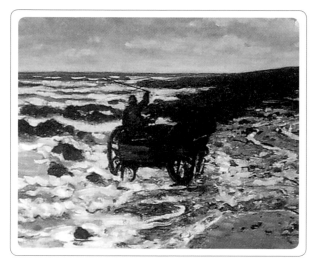

3 人物變成點綴的配角 🔍

海灘出現一輛馬車背影，其實這輛馬車也曾出現在莫內更早的畫作中，莫內似乎把這一組人與車當「配件」使用了。人物不是主角，莫內畫的是大自然風光，加入馬車的背影只是讓畫面更生動，更有味道罷了。不過到了印象派階段，莫內傾向現場寫生，捕捉瞬間最真實的畫面，有沒有加人物點綴，早已不是重點了。

視野延伸

翁佛勒的塞納河口　1865年
油彩・畫布　89.5×150.5cm
美國加州巴莎迪納　諾頓西蒙美術館

這是另一幅被沙龍展接受的畫作，同樣充滿戶外的明亮光線，莫內也是在當地以小幅畫布寫生，日後在畫室又完成較大尺寸的作品，送交巴黎沙龍展參加評選。

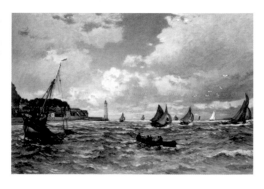

翁佛勒的塞納河口　1865年

油彩・畫布　89.5×150.5cm
美國加州巴莎迪納　諾頓西蒙美術館

這是莫內同年繪製的雪景畫作，果然又見韻味十足的遠方馬車，翁佛勒在勒哈佛爾港對岸（如同隔著淡水河的淡水和八里），同樣位於塞納河出海口，是一個遊客如織的美麗小鎮。

綠衣女子

約 1866 年

✤ 栩栩如生的回眸倩影

莫內在 1866 年再度以「綠衣女子」入選巴黎沙龍展，雖然這次懸掛的位置依舊不理想，但這幅別致的肖像畫已經引起注意，自然主義作家左拉就盛讚這幅畫生命力十足，聲稱整個沙龍展讓他注視最久的，就是莫內這幅「綠衣女子」，而這名女子正是莫內的第一任妻子卡蜜兒。

左拉認為古典畫派的肖像畫都太過死板，看不出人物鮮活的個性，但莫內筆下的卡蜜兒卻很自然，她那種欲走還留，欲語還休的神態，彷彿要引著觀畫者隨她遁入漆黑一片的幕後。莫內獨具巧思，以如此別致的姿勢畫下情人的倩影，這樣的安排也頗值得玩味。

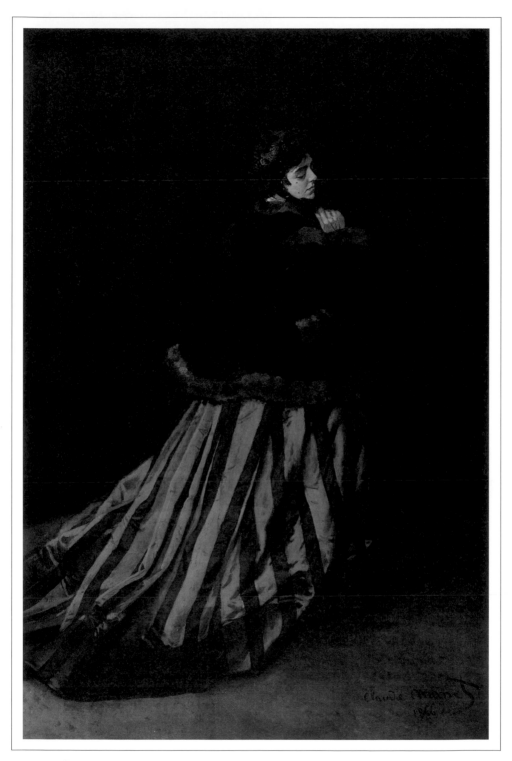

綠衣女子 約1866年

油彩・畫布 231×151cm 德國 不來梅美術館

莫內原本打算以另一幅「草地上的午餐」參選，但那件大型畫作的進度趕不上沙龍展的送件截止日期，所以莫內花了短短幾天時間，另外畫了這幅「綠衣女子」，果然順利入選，真是一件又快又好的佳作。

解析說明如下

① 活生生的人物性格 🔍

這幅肖像畫和傳統肖像畫最不一樣的地方就是人物的姿勢，莫內巧妙地讓卡蜜兒以背面入畫，她的上半身幾乎隱藏在黑暗之中，然後身體微微側轉，眼神低垂，這種欲語還休的神情顯得有些曖昧，卻又特別生動迷人，難怪左拉讚不絕口，認為莫內如實地展現了女人的本性。

藝評家對莫內處理毛皮和綢緞的技巧相當讚賞，雖然莫內只花了幾天就完成此畫，但毛皮滾邊的蓬鬆厚度和長裙的皺褶、光澤都非常傳神，儘管莫內後期很少再畫這樣精緻的人物肖像，但從這幅畫可以看出他其實具備相當優秀的寫實功力。

視野延伸

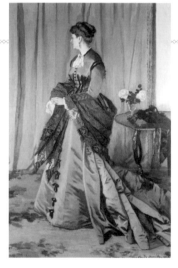

高迪貝夫人　1868年

油彩・畫布　217×138cm
法國巴黎　奧塞美術館

莫內自「綠衣女子」之後，接連兩年都沒有作品入選沙龍，生活非常拮据，幸而高迪貝夫婦相當慷慨，他們委託莫內繪製了這幅「高迪貝夫人」，資助他們一家三口的生活。莫內同樣選擇以背轉側身的姿勢來畫高迪貝夫人，她的五官幾不可辨，但服裝和背景等細節都比「穿綠衣的女子」更為複雜細膩。

坐在沙發上的莫內夫人　1871年

油彩・畫布　48×75cm
法國巴黎　奧塞美術館

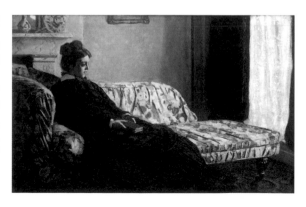

畫中的卡蜜兒已經幫莫內生下大兒子尚，兩人也正式結婚，身為賢妻良母的卡蜜兒，神態和「穿綠衣的女子」已大不相同，反而有些像惠斯勒的名作「畫家的母親」。

草地上的午餐

約 1865～1866 年

✤ 在畫中注入的溫暖與生命力

莫內野心勃勃地著手進行一幅格局宏偉的大型畫作，為了向馬奈致敬，他把畫名也定為「草地上的午餐」，原本他打算以此畫參加 1866 年的沙龍展甄試，只可惜畫作來不及完成，他才連忙畫了前述的《綠衣女子》交卷。

莫內為了參選沙龍展，特地以古典風格安排空間景深，並穿插真人等身大小的時尚男女，同時也效法馬奈創新的精神，將溫暖、有生命力的陽光引進畫中，雖然此畫沒有如期完成，但莫內在中年瞴別年輕時精心繪製的大型畫作，想起當時的滿腔理想和壯志，想必別有一番滋味點滴在心頭吧！

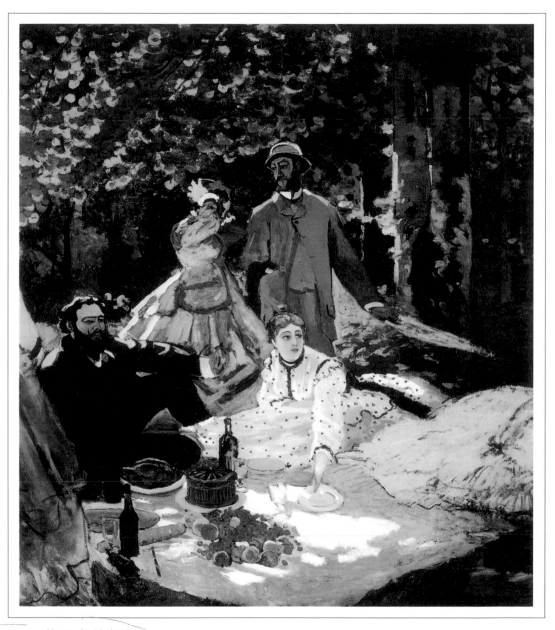

草地上的午餐 約1865〜1866年
油彩·畫布 248×217cm 法國巴黎 奧塞美術館

這幅畫原本的尺寸是 460 ×
610 公分，但莫內後來負債累累，
就把這幅畫抵押給房東當房租，
等他有能力把畫贖回來，已經是
1884 年的事了。原畫作也因為受
潮嚴重而受損，莫內只好把部分
毀損的畫布裁切掉。然而我們從
殘缺不全的局部畫面，還是能看
到年輕的莫內所展現的企圖心，
他想融合古典風格和突破性的技
法，創作一幅讓巴黎人眼睛為之
一亮的全新風景。

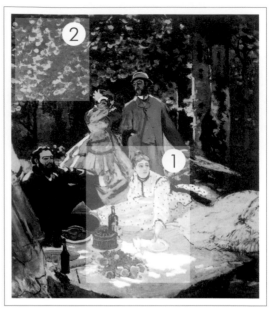

解析說明如下

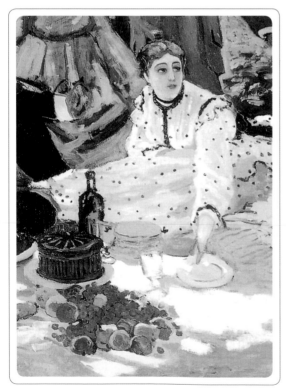

1 以大膽亮白技法捕捉陽光 🔍

莫內大膽採用大片的白色顏料，來勾
勒戶外明亮的陽光，這種手法或許是
印象主義發展的重要里程碑，這樣的
色塊近看似乎有些粗糙，感覺好像未
完成的習作，但遠遠望去，卻好像真
的看到陽光從林間灑落在野餐席和眾
人身上。

莫內構築的森林有透視、有景深，這些都是學院派講究的風格技巧，不過他更想捕捉戶外陽光灑進林木之間的光影，這才是他心中鮮活的風景，所以他用略微抽象的手法，以戳點的筆觸呈現陽光在樹葉間跳動的感覺。

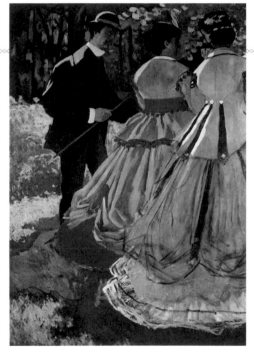

失落的拼圖

這張是左邊的局部圖（418x150cm），而且是在莫內死後才被發現的，人們才想到原來莫內那張「草地上的午餐」不是完整的作品，不過原畫作右邊的部分已經佚失，我們只能從莫內其他的習作，揣摩整幅畫作是何等光景。

寫生習作

這是莫內為繪製「草地上的午餐」，先在戶外進行畫幅較小的寫生習作，他顯然為這幅畫下足功夫，從這幅習作也約略能看出整幅畫的全貌大概是什麼樣子。圖中的模特兒是莫內的好朋友巴吉爾和他的模特兒愛人卡蜜兒。

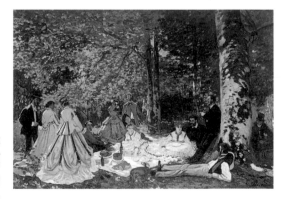

草地的午餐習作　1865年

油彩・畫布　130×181cm
莫斯科　普希金博物館

花園中的女人

1866 年

✤ 大陣仗的戶外畫作

繼「草地上的午餐」，莫內又企圖以大畫幅的戶外寫生作品送選巴黎官方沙龍展，這次他採用 255×205 公分的畫布，不同的是他並非先在戶外進行習作，再回畫室繪製巨幅作品，而是直接把比人還高的畫布搬到庭院寫生。

但戶外沒有牆壁，莫內要怎麼掛起兩百多公分的畫布寫生？這顯然需要一番準備功夫，據說他是請工人在庭院挖出深深的溝渠，把畫布放在裡面，再利用滑車上下移動畫布進行繪製。

✤ 紀念一段可貴的友情

雖然這幅畫並沒有得到巴黎官方沙龍的認可，但莫內的好友巴吉爾依舊花了兩千五百法郎買下來，以每月分期付款的方式，讓經濟拮据的莫內得以勉強維持溫飽。他相當崇拜莫內的才華，深信莫內總有一天會獲得世人的賞識，只可惜他年紀輕輕就死於戰爭，來不及看到好友日後的功成名就，如今再看到莫內這幅作品，不禁讓人想起這段珍貴的友誼。

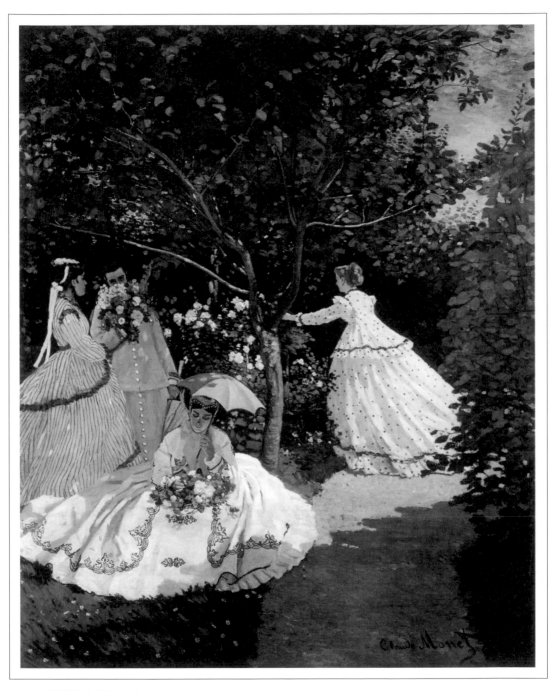

花園中的女人　約1866年

油彩・畫布　255×205cm　法國巴黎　奧塞美術館

這幅畫並沒有入選1867年的沙龍展，評審認為這幅畫的構圖和景深都有問題，而且人物之間好像各忙各的，看不出有互動的關聯。庫貝爾曾經到莫內家參觀過這幅畫作，他也直言批評這幅畫缺少故事性。

解析說明如下

1 清淡的顏色和快速的筆觸

莫內這幅作品的顏色比「草地上的午餐」更清淡，那是因為他大部分的顏色都加入白色顏料調整過，感覺整個戶外都亮了起來。事實上莫內堅持在戶外以自然光彩繪，如果光線變暗，他就停止工作，如此全程以戶外寫生的方式完成畫作，連當時追求寫實主義的庫爾貝和馬奈都覺得太走火入魔。但莫內卻從中學到許多運筆技巧，他減少細細描繪、塑形的傳統筆觸，改以點戳、撇捺的律動，透過顏色的對比和互補，快速妝點陽光下的大自然。

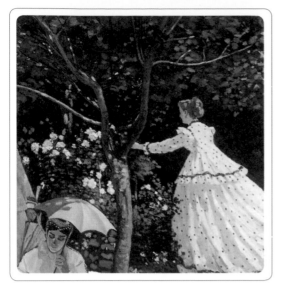

② 一人分飾多角的卡蜜兒 🔍

畫面中雖然有三女一男的人物，但貧困的莫內實在請不起那麼多模特兒，這三位女子其實是卡蜜兒一人分飾多角，或許因為這個緣故，這些人物才顯得各自獨立，沒有更協調的互動關係。

右側女子顯然往林中奔跑，但並非奔向畫面中的其餘友伴，這樣的動態乍看之下是有點奇怪。

🔍 變化無窮的白 ③

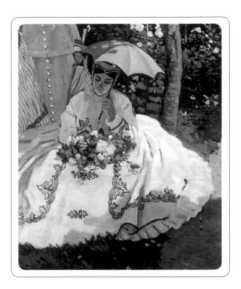

畫中三名女子似乎都穿白底的衣服，但是卻因為陽光角度的關係，三名女子的衣服呈現完全不同的深淺亮度，右邊奔跑中的女子是耀眼的白，左邊站在陰影處的女子，似乎抹上一層淺淺的灰綠，而坐在地上的卡蜜兒，她的裙襬既有明亮的陽光，也有被樹蔭遮住的陰影。莫內用淡紫色來表現皺褶和陰影處，這樣的新技巧也讓左拉歎為觀止，認為畫中的白色衣裳真是讓人目眩神迷。

❖ 視野延伸

巴吉爾自畫像 1865～1866年

油彩・畫布 91x62cm
美國 芝加哥藝術學院

巴吉爾 Frederic Bazille
1841～1870年

巴吉爾家境富裕，因此在家人同意下，到巴黎一邊學醫，一邊習畫，他常接濟當時經濟窘迫的畫友，對莫內尤其崇拜，他慷慨地和莫內共用畫室，供應他畫布和顏料等等。

聖塔黛斯的陽臺

1867 年

✤ 溫馨賞景的時刻

莫內在 1867 年因為「花園的女人」在沙龍展落選，加上卡蜜兒懷孕，導致生活窮困潦倒，姑母勒卡德夫人好心邀請他們同住，但卡蜜兒因為莫內全家都反對她，所以拒絕同行。於是該年夏天莫內隻身回到諾曼第，住在姑母勒卡德夫人位於聖塔黛斯的豪宅。莫內在這個夏天完成多幅陽光燦爛的作品。在寫給巴吉爾的信中提到：「我來這裡十五天了，日子過得很愉快，我畫的每一筆，大家都非常欣賞。」莫內所說的「大家」就是畫中的人物，前景坐著他的姑媽和父親，中景是表弟夫婦，這些都是看著他長大的至親。

✤ 新舊交替的繁榮景觀

遠方海面有點點帆船，也有新式的蒸汽船正吐著煙圈，中景的表弟夫婦正倚著欄杆相談甚歡，而老一輩的勒卡德姑媽和莫內老爸，則遠遠坐在後方，看著眼前快速變遷的一切，此刻站在樓上描繪這一幕的莫內，也即將成為人父。他的生活也正在快速改變中。但莫內相信未來是溫暖、光明而美好的，這幅畫就是他最佳的心情寫照。

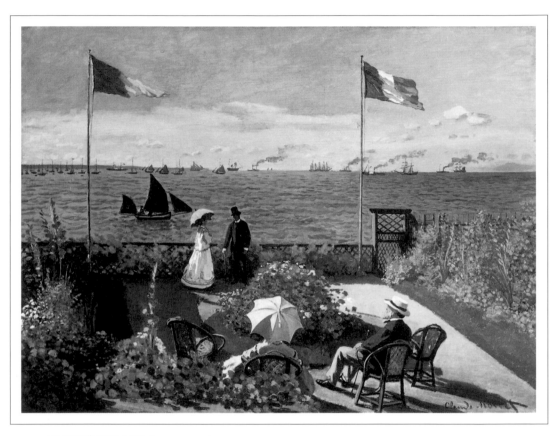

聖塔黛斯的陽台　1867年
油彩・畫布　98×130cm　美國紐約　大都會博物館

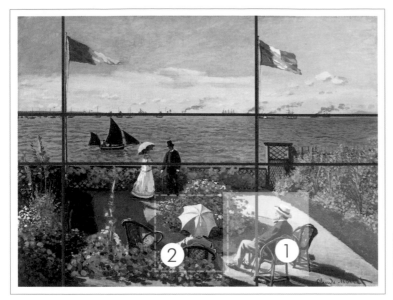

莫內以鮮豔的色彩、大膽的構圖，描繪親人在夏日午後齊聚賞景的溫馨時刻。

解析說明如下

◆ 井字型的構圖

莫內用極其明亮鮮豔的色彩來繪製這個夏日海港，他特別用一個安定的井字形構圖，來穩住鮮豔跳動的色彩。畫中的海平面和陽台欄杆成了兩條平行線，兩根旗竿又成了垂直的平行線，這些線條將畫面分割為九宮格般的構圖，對鮮活的色彩有穩定壓制的作用。

🔍 孤獨眺望大海的父親 1

莫內的父親坐在畫中一隅，是因為和父親關係緊張？所以才安排父親獨自坐畫面右下方？其實不盡然，由於井字形的構圖會顯得有些生硬僵化，為了讓畫面柔和有變化，特地以父親和地上的陰影，連結眺望大海的目光，形成另一條隱形的對角線，畫面看起來就生動多了。

畫中撐陽傘坐著的是莫內的姑媽勒卡德夫人。

莫內再次以點戳的筆觸，表現陽台五彩繽紛的花朵，這也使得身穿白衣、撐白色洋傘的勒卡德姑媽顯得特別明亮醒目，雖然從畫面看不到她的五官身形，但陽光正好灑在她的傘面上，讓人絕對不會忘記她的存在。

許多藝評家覺得莫內的構圖角度很奇怪，其實莫內可能參考了日本畫家葛飾北齋的版畫「五百羅漢寺觀景堂」。日本浮世繪對十九世紀的印象派發展有一定的影響。從馬奈、莫內，甚至到後期的梵谷等人，都對東方藝術有濃厚的興趣，並試著將其風格、技巧融入自己的作品中。

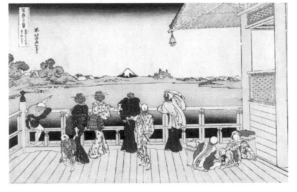

五百羅漢寺的觀景堂　1829〜33年

版畫　23.9×34.3 cm
英國倫敦　大英博物館

葛飾北齋

1760〜1849年

庭園中的女人　1867年

油彩‧畫布　80×99cm
俄國聖彼得堡　艾米塔吉博物館

這幅畫也是莫內在聖塔黛斯期間所繪製，畫中的庭院就是勒卡德姑媽家的花園。畫中女子可能是表弟尤金‧勒卡德的太太瑪格麗特，或是勒卡德姑媽。畫中同樣顯得陽光普照，繽紛的花園在戶外光線下顯得風光明媚。

午餐

1868 年

✤ 小家庭的溫馨生活

1868 年冬天莫內帶著卡蜜兒和一歲多的兒子尚，搬到諾曼第省的菲坎鎮居住。雖然生活拮据，但他接連畫了幾幅家居生活的室內畫，包括「午餐」、「晚餐」、「晚餐之後」等，或許當莫內窮得一無所有，一家人卻還能圍著桌子一餐溫飽，這就已經是難能可貴的美好畫面了。

✤ 追求安定的中產階級生活

大兒子尚的出生，讓二十八歲的莫內感受到初為人父的喜悅與責任。雖然在現實生活中，莫內可能請不起女僕，也沒有衣飾講究的客人來訪，但這是他心目中最安定幸福的生活，有愛人和愛子相伴，有豐足的食物和遮風避寒的屋舍，對當時的莫內而言，這樣的生活夫復何求。

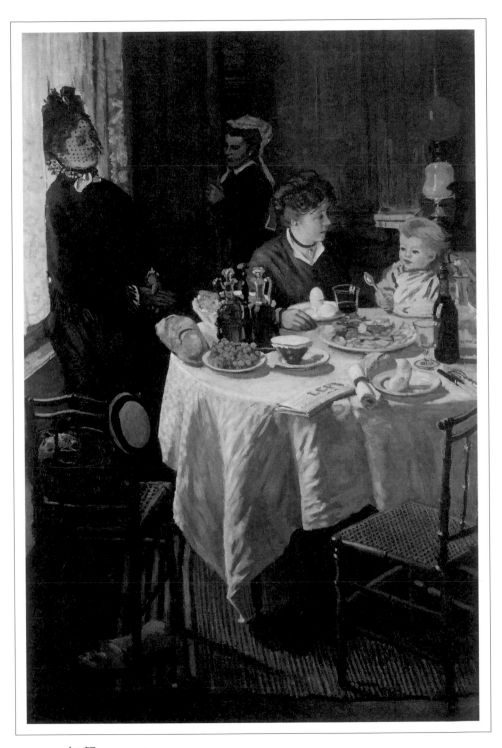

午餐 1868年
油彩・畫布 230×150cm 德國法蘭克福 市立畫廊

莫內曾以這幅「午餐」送交1869年的巴黎官方沙龍，但是沒有入選。以如此巨幅的畫布，畫的卻不是什麼值得紀念的歷史事件或神話故事，而是不太起眼的家居生活，這件作品既非室內靜物畫，又非人物肖像畫，或許評審很難將其歸類吧！

解析說明如下

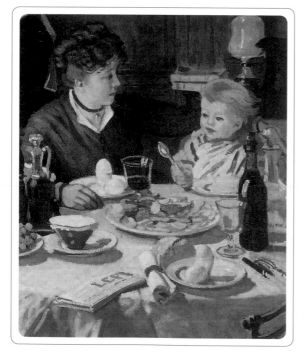

1 初為人父的驕傲 🔍

餐桌上的小孩就是莫內的長子尚，光線照在他稚嫩的臉上，從窗邊訪客的視線，連結到慈祥母親的目光（據說莫內請鄰居擔任模特兒坐在這個位置），雙雙指向這個天真可愛的小孩，刻意讓兒子成為整幅畫的視線焦點。他在寫給巴吉爾的信中提到：「看著這小傢伙成長，我真高興有他這個孩子，我決定幫他畫一幅畫送交沙龍展，而且要以驚人的手法呈現。」

2 再次見證莫內的寫實功力 🔍

雖然畫的是室內場景，莫內還是相當注重光線的照映，我們從中看到莫內描繪靜物的技巧，桌巾、地毯和木椅在陽光的斜射下，各自呈現生動逼真的深淺光影。

🔍 穿過薄紗的光線 3

這幅畫雖然沒有得到官方沙龍的認可，但莫內在日後印象派畫展中曾經展示過，讓當時的藝評家嘖嘖稱奇，覺得莫內把光線透過窗簾照進屋內的情景，表現得太傳神了。窗邊還安排了一位戴著面紗的訪客，這其實是以卡蜜兒為模特兒所畫的。

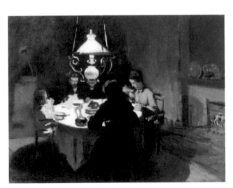

晚餐　1867～1868年

油彩・畫布　202×427cm
瑞士蘇黎世　比爾勒基金會

這是同年莫內另一幅「晚餐」的畫作，或許因為諾曼第的寒冬逼人，莫內在這段期間改在室內作畫，描繪簡單溫馨的家居生活。

生日派對　1887年

油彩・畫布　61×73 cm
美國明尼蘇達　明尼亞波里藝術中心

沙金　John Singer Sargent　1856～1925年

沙金和莫內也是好朋友。這幅室內畫同樣以餐桌上的小孩為中心，只不過光線來源是上方的罩燈，以及蛋糕上的燭火。

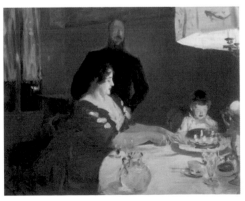

喜鵲

1869 年

✤ 銀色世界下的光影

這幅喜鵲是莫內早期的佳作之一，少了夏日的碧海藍天和紅花綠樹，莫內並沒有因此放棄他熱愛的戶外寫生，天氣不好時，他就畫一些室內畫，遇上難得的大晴天，美麗的雪地也是很好的作畫題材。

✤ 冬雪映日的迷人風景

雖然遍地積雪，但難得的豔陽高照，為大地帶來不一樣的光與熱，就連喜鵲也不甘寂寞，恣意享受這片晴冬雪地，這真是一幅溫暖愉快的冬日風景。雖然當時的官方沙龍還無法接受如此新穎的作品，但日後卻成了莫內初期的代表作之一。歐洲的摩納哥，在 1990 年更選了這幅畫發行紀念莫內的郵票，足以證明如此鮮明生動的冬景，是不會被世人遺忘的。

喜鵲 1869年
油彩・畫布 89×130cm 法國巴黎 奧塞美術館

其實一片白茫茫的雪景，不管是拍照或作畫，都要有相當的技巧。必須在銀色世界巧妙地運用構圖和光影，才能從單調的雪景找到變化的趣味。

解析說明如下

◆ 均衡又不失單調的構圖

要怎麼表現冬季雪地的一片白，才不至於讓畫面過於單調？莫內用了許多垂直和平行的線條，讓畫面不只是白茫茫一片。首先是積雪的籬笆，把畫面分割成上下兩部分，其他如屋頂、遠方雲彩、地上籬笆的陰影，也都和中心線平行，然後樹木和竹籬又形成多道垂直的線條，這些縱橫的線條將畫面變得更細緻均衡。同時為了避免過於棋盤式的僵化，竹籬的倒影在地上形成淡淡的斜線，也讓畫面多了一些變化。

🔍 冬雪中溫暖的生命力 ①

畫名叫「喜鵲」，不仔細看，還沒注意到喜鵲就停在木籬的最上方。在這片冰天雪地中，只有牠不畏寒冷出現在畫面中。雪地上還有隱隱的影子，顯示冬陽正好，整幅畫就靠這隻小喜鵲，帶來暖暖的生命力。

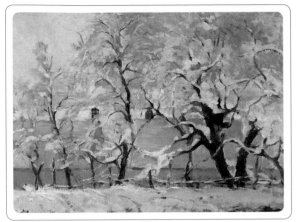

2 舞動的枝椏 🔍

銀白的平行線之中，就屬冬樹的枝椏線條最活潑，積雪阻擋不了它的舞動伸展，莫內以咖啡色和白色對比，呈現另一種冬雪中的生命力。

🔍 雪地的顏色變化 **3**

大雪不都是白色的嗎？要怎麼畫才不會太單調？莫內利用淡紫和淺灰，將冬陽的光影變化淋漓盡致的呈現，雖然是雪地卻陽光煦煦，頗有一絲暖意。

視 野 延 伸

冬季打獵　1565年

油彩・畫板　117×162cm
奧地利維也納　藝術史博物館

彼德・布勒哲爾 Pieter Bruegel the Elder
1525～1569年

相較三百年前北方法蘭德斯畫派的布勒哲爾父子的畫風，是不是有很大的差異？講求景深，構圖非常細膩，再遠的飛鳥、山稜都看得清清處楚。

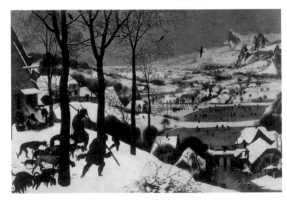

路維希安的雪景

油彩・畫布　61×50 cm
法國巴黎　奧塞美術館

希斯里 Sisley　1839～1899年

印象派畫家經常描繪冬天的雪景，由於冬天沒有五彩繽紛的風景，但可以拿銀色大地練習光影變化，表現受光與背光的明暗處理。

蛙塘

1869 年

✤ 以畫會友的池畔

莫內的「午餐」被沙龍展拒絕後，他又帶著卡蜜兒母子搬到巴黎近郊的布吉瓦，這時他已經窮到沒有照明和暖爐，連孩子的三餐都成問題，幸好老同學雷諾瓦也住在附近，他常常帶著麵包去探望莫內，相偕到附近寫生，他們最喜歡的地點就是塞納河畔一處叫做「蛙塘」的休閒中心。許多名流雅士假日會到那邊小酌、賞景、游泳、划船。但吸引這兩位年輕畫家的並不是這些時髦玩意，而是晴空下的波光粼粼。兩人常坐在池畔彩繪同一風景，雖然過著清貧的日子，但他們卻因為藝術的交流，內心喜悅、充實無比。

✤ 快速輕盈的小幅作品

莫內不再刻意為了沙龍展，雄心壯志的構思大型畫作，他放棄迎合傳統，從此筆隨意轉，在戶外即興畫下一幅又一幅的自然小品，粗略的線條簡化了形體，依稀只見模糊的人形和樹影，但滿池閃閃搖曳的波光，確實讓人有微風輕吹，陽光普照的印象。

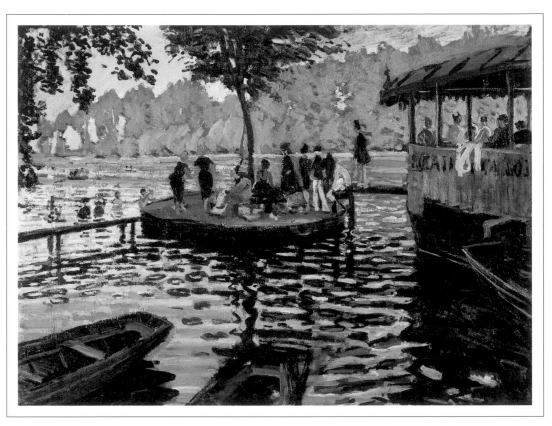

蛙塘 1869年

油彩・畫布 75×100cm 美國紐約 大都會博物館

印象派畫家最喜歡描繪水面的波光幻影，這幅「蛙塘」已初具印象派的特徵。

解析說明如下

1 水面的浮光掠影 🔍

莫內先以淺藍色打底，然後再依照水面受光或陰影處，以暗色快速地來回轉折，營造水波流動的光影效果，近看也許只是一些沒有修飾、粗獷寫意的線條筆觸，但經過視線的組合，彷彿就看到映著倒影的水面正泛著陣陣漣漪。

🔍 人物簡化成幾抹顏料 2

如果比較左邊雷諾瓦所繪的「蛙塘」和莫內的「蛙塘」，就會發現兩者大不相同，雷諾瓦刻意畫出遠方人物的衣香鬢影，但莫內只用幾撇顏料帶過，右方坐在欄杆的人影只是幾抹白色的筆觸，左方池中的泳客，其身形和倒影幾乎簡化成一團鬆散的顏料了。

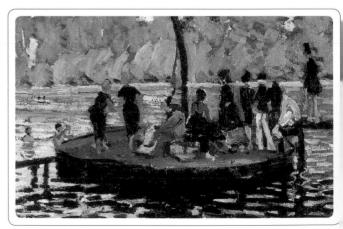

莫內快意揮灑，以快速的點捺、轉折就畫出深淺不同的綠色區塊，莫內曾經說過：「如果到室外作畫，試著忘掉眼前的物件，不論它是一棵樹，或是一片田野，只要想像這裡是一小塊的藍，那裡是長方形的粉紅，這裡是長條形的黃，再按照你認為貼切的顏色和形狀去畫就對了……」

這就是印象派追求的氛圍，物體輪廓不必刻意去細細勾勒，只要表現陽光與大氣之下的形與意即可。

視 野 延 伸

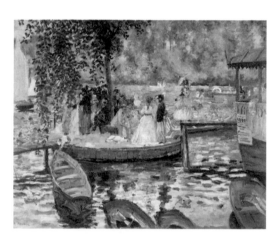

蛙潭　1869年

油彩・畫布 66×86cm
瑞典斯德哥爾摩　國立博物館

雷諾瓦 Renoir

1841～1919年

雷諾瓦的筆觸較溫柔朦朧，人物的細節較具體，整幅畫給人一片綠意盎然的涼爽感。

蛙塘的浴者　1869年

油彩・畫布　73×92 cm
英國倫敦　國家畫廊

莫內曾經想以「蛙塘的浴者」這個主題畫一幅送交沙龍展，而這幅筆觸自由粗略相當寫意的畫作很可能是為此而輕鬆描繪的習作。

吉布瓦的塞納河黃昏

1869 年

✤ 印象派的發源地

　　莫內居住在布吉瓦這段期期，經常到塞納河畔寫生，這幅晚霞滿天的河畔風景，很有巴比松派的浪漫情調，不過莫內所使用的繪畫技巧，正好代表戶外寫生從巴比松派轉移到印象派的重要過渡時期。

　　布吉瓦位於巴黎西郊大約十五公里處的塞納河畔，十九世紀巴黎人很流行到這個小鎮享受幽靜的片刻，雷諾瓦和畢沙羅也住在附近，他們經常加入莫內的寫生行列，每個人都畫了不少布吉瓦的風景畫，所以布吉瓦也被稱為「印象派的搖籃」。

✤ 呼之欲出的印象派

　　布吉瓦寧靜美麗的河畔風光，不但吸引名流雅士到此遊玩、置產，更吸引一群熱愛陽光和大自然的年輕畫家。雖然他們的作品屢屢被沙龍展退件，但他們創作的熱情不減，反而激盪出更清新鮮活的畫作，要不是隔年的普法戰爭打散這群同窗好友，印象派的成立應該是呼之欲出了。

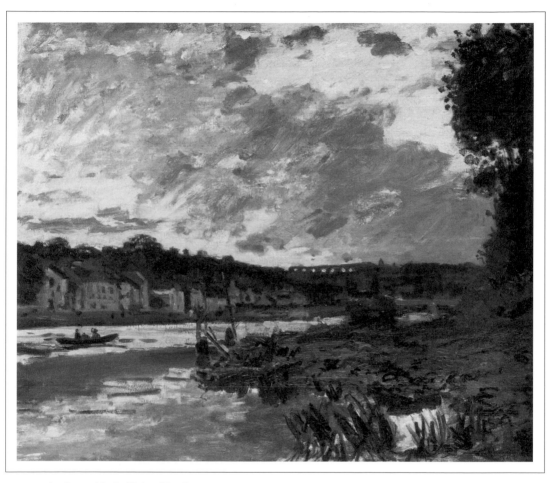

布吉瓦的塞納河黃昏　1869年
油彩・畫布　60×73.5cm　美國麻州　史密斯學院藝術美術館

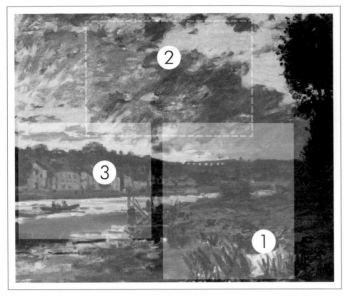

解析說明如下

印象派的繪畫有一個特點，那就是近看往往只見亂七八糟的顏色，但站遠一些，當視覺慢慢融合雜亂的色塊，整個畫面就會生動地呈現出來，莫內的畫風更是如此。

🔍 歷史在隱約的遠方 ①

莫內在畫面中央的天際特地畫了一座興建於十七世紀的水道橋，但只能在天際依稀看到六個橋拱。這是當年法王路易十四用來抽取塞納河的河水，以便供應馬利城堡和凡爾賽宮的皇家噴泉用水。莫內省略橫跨塞納河的現代化橋樑，卻強調這座十七世紀的水道橋。多少認為它已經是當地的景觀之一了吧！而前方如刀鋒般的綠色長草區，就是塞納河上的夸西島，莫內寫生的位置就在這個島上。

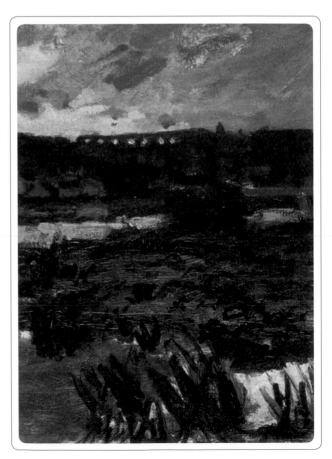

2 生動的雲彩 🔍

莫內以大膽流動的筆觸，揮灑夕陽西下後的燦爛晚霞，近看只見一堆髒髒的顏色，但站遠一點整個天空由紅轉灰變成絢爛雲彩，生動地跳躍在畫布上。所以西方有些毒舌人士會稱某人長得像「莫內的畫」，暗諷對方遠看驚為天人，但近看又是另一回事。

🔍 簡單且韻味十足 3

天空霞光萬丈，橙紅和深灰的光影在河面交錯，一葉扁舟從畫面左方緩緩駛過塞納河，船上依稀可見一男一女對坐，但面目難辨，就連小船都已一、二筆黑色線條帶過，形簡意賅，這和偏向寫實風格的巴比松畫派，已經是兩種不同的韻味。

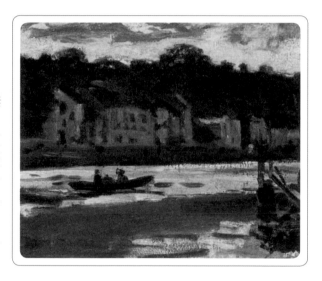

視 野 延 伸

布吉瓦的塞納河畔　1870年

油彩・畫布　63×91cm
英國曼徹斯特　庫瑞爾藝廊

這是莫內另一幅作品，不同的光線，造就不同的雲彩和波紋，整幅畫的氛圍和上一幅畫就完全不同，大自然的面貌是如此多變，難怪莫內可以一畫再畫，怎麼也不會厭倦。

泰晤士河及國會大廈

1870 ～ 1871 年

✱ 異鄉的風景 · 異鄉的生活

　　1870 年七月普法戰爭爆發，法國情勢緊張，許多藝術家紛紛逃往國外或鄉下避風頭。莫內、畢沙羅、布丹和杜比尼等畫家選擇了倫敦落腳，他們照樣在倫敦街頭的咖啡館談論藝術。莫內在此認識了日後相當支持他的畫商杜朗魯耶，同時，他也和畢沙羅相偕去倫敦各大美術館欣賞泰納和康斯塔伯的風景畫。泰納也是一位擅長捕捉大自然光影和霧氣的畫家。許多人常拿莫內和泰納作比較，但莫內本人很反對這種說法。畢竟他不是認識了泰納的作品，才開始彩繪大自然的千變萬化。但是看到前輩大師氣勢恢宏的作品，莫內肯定會有「此道不孤」的感覺。

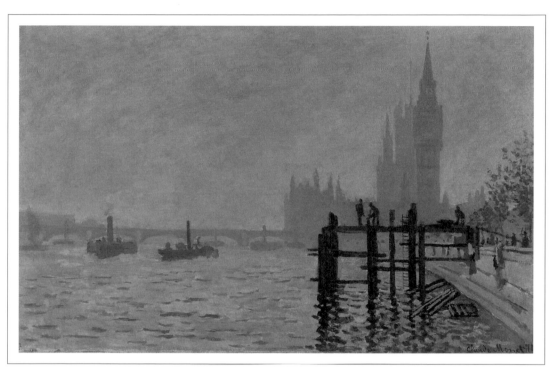

泰晤士河及國會大廈　1870～1871年

油彩‧畫布　47×73cm　英國倫敦　國家畫廊

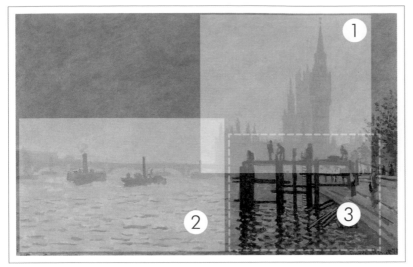

倫敦的風景提供了新的創作題材，莫內不只畫下了泰晤士河的風光，也很喜歡霧都倫敦的迷濛氣氛，晚年時更創作一系列霧中倫敦的作品。

解析說明如下

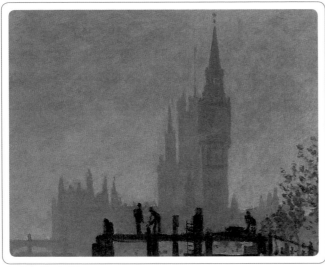

① 有如海市蜃樓的國會大廈 🔍

一片灰黃色的薄霧中，國會大廈彷彿平面的剪影，這種氛圍不像莫內在倫敦泰特美術館所看到的泰納作品，反而與同時期也在英國的畫家惠斯勒互相雷同。

🔍 **以長筆觸畫出 ② 陣陣的波紋**

中景依稀有兩艘蒸氣船的身影，莫內以深色顏料在水面畫出長長的波紋，這就是霧中倫敦給他的印象。

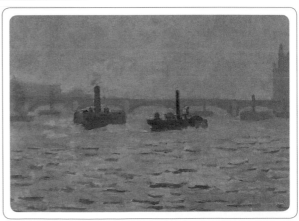

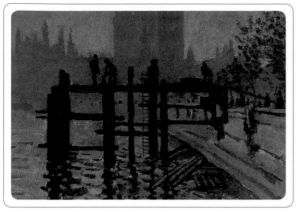

3 淺灰與深灰的對比 🔍

前景突出於河面的碼頭，和遠景模糊的國會大廈形成一深一淺的對比，碼頭下方是斷斷續續的波紋倒影，右方依稀可以看到岸上的林木綠葉，這是莫內精心安排的構圖，讓整幅畫有遠近、濃淡，有垂直與平行的線條，看起來才不會因為霧濛濛一片而過於單調。

視野延伸

英國議會大廈在1834年10月16日的晚間發生大火，倫敦人紛紛擠上橋頭、船上觀看這令人咋舌的一幕。泰納也是其中之一。他將熊熊的火光化成怒濤般的火海，從畫面就能感覺火勢有多麼猛烈驚人。這種自由的筆觸和鮮豔的顏色，無疑給予莫內和其他印象派畫家不少啟示。

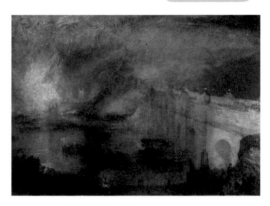

燃燒的國會大廈　1834～1835年
油彩・畫布　92×123 cm
美國費城　藝術博物館

泰納 Joseph Mallord William Turner
1775～1851年

夜曲：藍色與金色，舊巴特橋　1872～1873年
畫布・油彩　66.5×50.2cm
英國倫敦　泰特畫廊

惠斯勒 James Abbott McNeill Whistler
1834～1903年

雖然沒有書信文件顯示莫內和惠斯勒在這段期間曾在倫敦碰面或一起作畫。但兩人同樣以幾近平面的建築物剪影，來描繪霧中的倫敦，不約而同的巧合。

桑達姆市，
桑河岸邊的房屋

1871 年

✢ 從黑白的倫敦到彩色的荷蘭

莫內於 1871 年五月離開倫敦，轉往荷蘭桑達姆市落腳。這就像從灰濛濛的世界，進入色彩繽紛的園地，莫內的父親在這段期間去世，留給他一小筆遺產，使他們在桑達姆市的生活大致還過得去。桑達姆是個美麗的河港，這裡有木材和造紙工業，所以有許多風車帶動水力，沿著桑河是一幢幢色彩鮮豔的房子，水又是莫內最喜愛的彩繪元素。於是莫內在此地畫下五光十色、水波蕩漾的美麗風景。

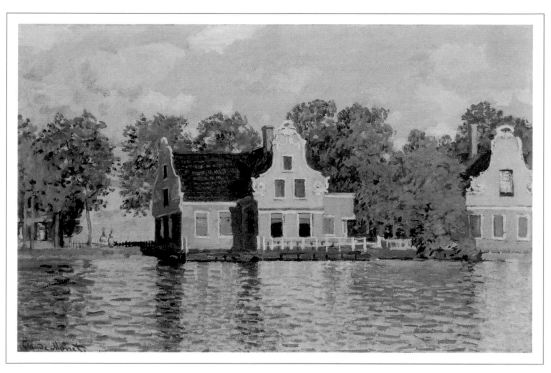

桑達姆市，桑河岸邊的房屋　1871年
油彩·畫布　47.5×73.5cm　德國法蘭克福　史達德爾藝術學院

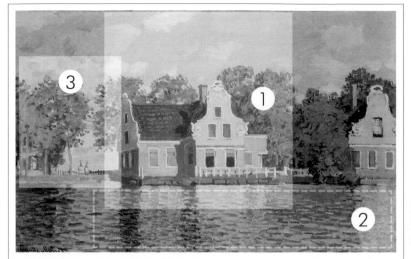

荷蘭是純風景畫的先驅，且來看看莫內筆下的荷蘭風景，和過去的荷蘭畫派有何不同。

解析說明如下

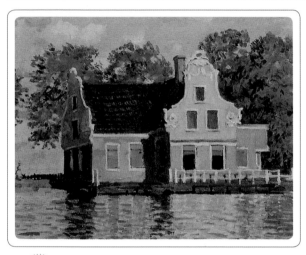

① 虛實迷人的色彩 🔍

許多港口的房子都會漆上醒目的顏色，讓晚歸的船夫遠遠就能看到溫暖的家屋。岸上一幢幢甜蜜溫馨的家園，形象鮮明而踏實。而河面映著搖曳的彩色波紋，形成一片美麗虛幻的倒影。莫內深受荷蘭風光的吸引，認為這樣迷人的景致，足以讓畫家在此度過一生。

② 用色彩交織成的光影 🔍

不以黑色來表現水面的反射，而用各種色彩均勻交織，來呈現水面波紋和房屋的倒影。莫內對於不停流動變化的光與水，有獨到的心得，難怪馬奈會稱讚他是「水中的拉斐爾」，他在這方面的成就，確實讓人歎為觀止。

3 人物遁入風景畫的配角 🔍

古典的風景畫,主角往往是神話人物、歷史故事或宗教聖人,風景只是襯托人物的背景。樹木原野只要照傳統安排就好,根本不需外出寫生。到了巴比松畫派,雖然米勒等人走出戶外作畫,但畫的多半是寫實的農民生活,主角還是住「人」。如今莫內筆下,風景成了最美麗的主角,而依稀的人影只是點綴,純粹讓畫面生動感覺有「人氣」罷了。

桑達姆　1871年

畫布‧油彩　48×73cm
法國巴黎　奧塞美術館

這是另一幅不同角度的桑達姆風光,拋開參選沙龍的風格束縛,莫內的繪畫風格更開闊了。幾番奔波的旅程,反而提供莫內充足的養分,當他再度回到法國阿戎堆定居,就是印象派水到渠成的關鍵時刻。

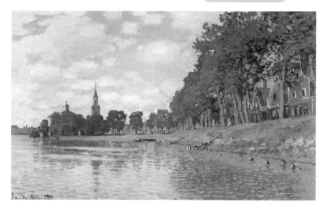

威克的風車　1670年

油彩‧畫布　83×101cm
荷蘭　阿姆斯特丹國立美術館

羅斯雷爾 Jacob van Ruisdael
1628～1692年

誰說大自然一定要穿插神話人物或宗教故事?荷蘭就發展出精緻、寫實的純風景畫。羅斯德爾是當時最有名的風景畫家。

03
Chapter

阿戎堆與印象派的日子

1872 ▶ 1880

　　年輕時期的莫內居無定所，簡直可以用顛沛流離來形容，1871 年莫內自荷蘭返國，隨後就在巴黎近郊的阿戎堆落腳，生活依舊充滿磨難，但至少算是安定下來了，雖然莫內也曾短暫前往諾曼第、盧昂和巴黎等地作畫，不過阿戎堆一直是他安穩的家，這段期間莫內完成大量作品，印象派的名稱也正式底定。莫內有了第二個孩子米榭，卻失去愛妻卡蜜兒，我們從以下作品，可以看到莫內的家居生活，也能看到美麗的大自然和突飛猛進的工業。

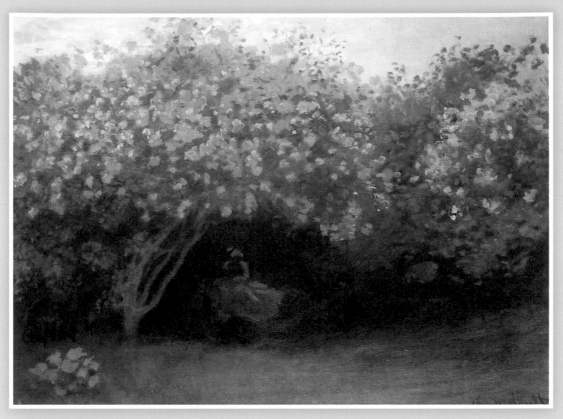

陰天的丁香花叢　1872年

油彩‧畫布　50×65cm
法國巴黎　奧塞美術館

這幅畫是莫內到阿戎堆的第一個春天完成的作品，畫中女子可能是卡蜜兒，而斜躺在地上的男子是
畫家希斯里，當時他正好去拜訪莫內。

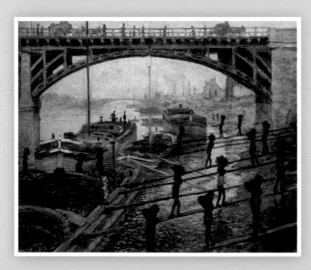

卸煤　1875年

油彩‧畫布
私人收藏

莫內不止彩繪大自然，他對新穎的工業產
物也很好奇，除了畫阿戎堆的橋樑，也畫
巴黎的火車站，以及這幅在碼頭運煤，如
螞蟻般辛勤工作的工人。

阿戎堆的賽舟大會

1872 年

✙ 阿戎堆的輕鬆寫意

　　1872 年莫內在阿戎堆定居下來，這是他首度覺得生活不再吃緊的一年。先前避居倫敦所認識的畫商杜朗魯耶，陸續買了不少莫內的畫作，加上莫內的父親去世後，他繼承了一小筆遺產，所以莫內現在可以晉身中產階級的生活了。

　　他在阿戎堆租了一棟房子，還有能力僱用園丁和傭人幫卡蜜兒維持家務，生活踏實愉快，從莫內筆下亮麗繽紛的作品，可以一窺他輕鬆如意的好心情。

　　這幅「阿戎堆的賽舟大會」是這段期間的名畫之一。法國在十九世紀就很流行划船或帆船比賽，當時的名流雅士為了逃離工業化的骯髒、擁擠的環境，特別喜歡以這樣的活動來親近大自然。阿戎堆離巴黎並不遠，假日只要跳上火車，馬上就可以置身風光明媚的大自然了。

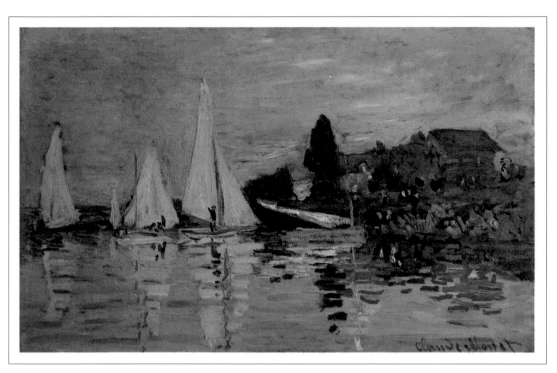

阿戎堆的賽舟大會　1872年

油彩・畫布　48×75cm　法國巴黎　奧塞美術館

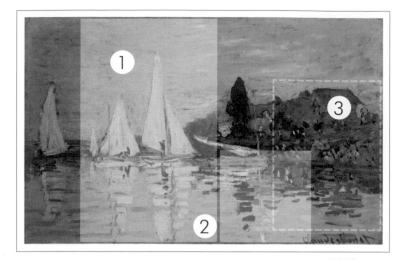

解析說明如下

莫內以極其大膽的簡化構圖，賦予河面景物和倒影相同的比重，他的運筆純熟有力，簡單幾筆就能勾勒出形似的波紋倒影，這是一件自然即興的速寫佳作，也代表莫內在阿戎堆初期的暢快心情。

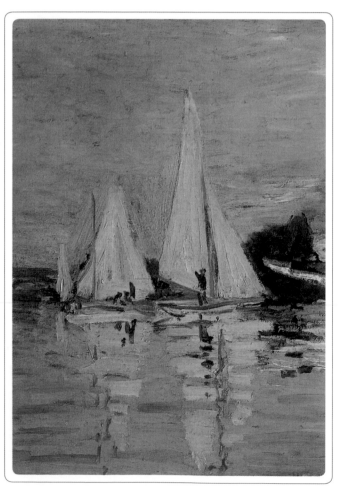

① 結構簡潔的速寫 🔍

沒有複雜的構圖，河岸線把畫面一分為二，河上的風帆和河面的倒影成為實與虛的對稱，莫內以鬆散輕拖的筆觸，三、兩下就畫出帆船的倒影和水紋，感覺很像速寫習作，卻顯得韻味十足。

船上隱約可以看到遊艇船員的身影，據說就是畫家卡玉伯特。卡玉伯特出身富裕，熱愛划船和作畫。住在阿戎堆的對岸，經朋友介紹認識莫內，從此成為好友，莫內之前的好友巴吉爾已在戰爭中身亡，所以當莫內再度發生經濟危機，換成卡玉伯特不時伸出援手，幫助莫內一家度過難關。

🔍 宛如書法的運行轉折 ②

遠看這幅雲淡風清的河邊風光，好像輕淡透明的水彩畫，但近看就會發現其是實用了濃塗的顏料營造水波蕩漾的感覺。而林木倒影，很像中文字「壽」或「春」，彷彿是行雲流水、力透紙背的書法！沒想到幾筆橙紅、墨綠排在一起，利用補色和對比的原理，竟能產生如此生動美妙的倒影。

③ 隱藏十字分割的和 🔍

除了河岸線把整幅畫切割為上下兩部分，而岸上的紅屋綠樹和河面的點點白帆，也是左右各半的對稱比例，彷彿有個隱形的十字畫面分隔成四等分，構圖雖然簡單，卻顯得均勻和諧。樹從後面就是畫家卡玉伯特的房子。

視野延伸

阿戎堆的賽舟大會　1893年　油彩·畫布　私人收藏
卡玉伯特 Gustave Caillebotte　1848～1894年

卡玉伯特筆下的同主題畫作，卡玉伯特是家境富裕的工程師，他的畫風偏向寫實主義，但他很喜歡這群印象派畫家，而且第一屆印象派畫展多虧有他出錢出力，才能順利在1874年舉行。

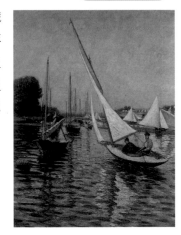

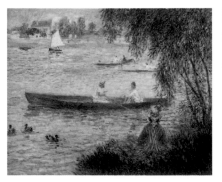

阿戎堆的划船　1873年
油彩·畫布　65×92cm

雷諾瓦 Renoir
1841～1919年

莫內在阿戎堆過著愜意的生活，自然也吸引一批畫家好友前來切磋畫藝，包括雷諾瓦、希斯里和馬奈等人都經常來和莫內一起寫生。

盧昂的賽納河風光

1872 年

✛ 從納粹德國到俄國艾米塔吉博物館

莫內這幅塞納河畔風光，繪於諾曼第地區的古城盧昂，盧昂從中世紀就是一個相當重要的大城，莫內後來還以盧昂大教堂為主題，繪製一系列不同光線氛圍的作品。

這幅畫原本是德國收藏家奧圖·克雷布斯所有。他是位成功的商人，對印象派和後印象派的作品情有獨鍾，收購不少莫內、高更、塞尚和梵谷的名畫。二次大戰期間為了安全起見，許多私人收藏都暫時存放在德國的博物館，由納粹德國負責保存這些珍貴藝術品，後來德軍節節戰敗，許多藝術珍藏都被蘇聯軍方接收了，因此這一批印象派名畫，最後輾轉來到聖彼得堡的艾米塔吉博物館。

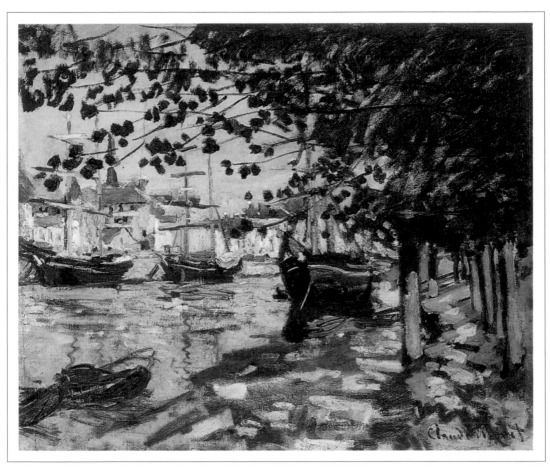

盧昂的塞納河風光 1872年
油彩・畫布 54×65.5cm 俄國聖彼得堡 艾米塔吉博物館

莫內把帆船和屋舍推到河面的盡頭，天空幾乎被濃密的綠葉遮蓋，從河面色彩鮮明的倒影看來，這是陽光普照的日子，要表現的正是耀眼陽光的氛圍。晴空豔陽，古城老樹，輕舟浮水，鮮活的色彩相互輝映……他以快筆揮灑，讓古城的塞納河畔整個溫暖亮麗起來。

解析說明如下

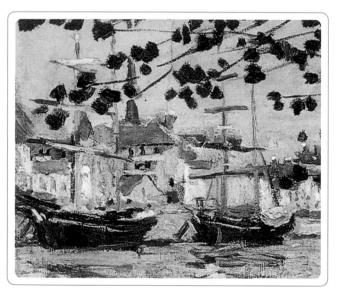

1 大膽創新的構圖 🔍

構圖比「阿戎堆的賽舟大會」複雜許多，通常要畫出河上的點點帆船，會刻意把帆船安排在河面中央，看起來比較醒目漂亮，但莫內並沒有這樣做，他反而把帆船安排在後方，感覺和河邊的房子擠在一塊，而中景的河面就留給美麗的倒影。另外，從戳戳點點的樹葉，以及橫橫豎豎的船桅，可以看到莫內的筆觸愈來愈瀟灑自如了。

🔍 垂直與平行的線條 2

在畫面右邊安排了濃密的綠樹，而且枝椏往外伸出，構成許多平行的線條，這剛好和筆直的樹幹、船桅、船桅倒影形成均衡細緻的構圖。

🔍 多種色彩的倒影 ③

近看水面倒影，會發現莫內畫了各種顏色的線條，有的彎彎曲曲像紅色蚯蚓，有的一團黑黑綠綠像水草，近看有些雜亂無章，但隔著一定距離望過去，果真看到樹木、帆船的倒影在水中輕盪。

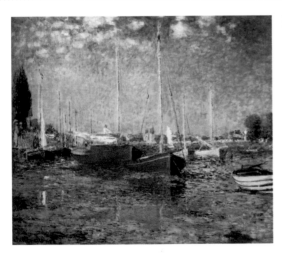

阿戎堆的紅帆船　1872年

莫內有許多描繪帆船與倒影的畫作，不同的光線氛圍，就會呈現不一樣的視覺效果。這些作品相當賞心悅目，這也是印象派後來受到大眾喜愛的原因，因為人人都看得懂藍天綠葉的美麗大自然。

阿戎堆的白帆船　1874

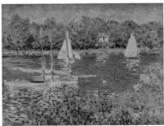

帆船　1874

盧昂的塞納河 1872

阿戎堆罌粟花

1873 年

✤ 印象派的經典名畫

　　1874 年舉辦的第一次印象派畫展，有兩幅畫被藝評家攻擊得很厲害，一幅當然就是「印象‧日出」，另一幅就是「阿戎堆的罌粟花」，然而日後這兩幅畫也成為印象派的經典作品。

　　簡單的構圖，鮮豔明亮的顏色，莫內傳神地描繪出風和日麗、百花齊放的鄉間景色。如此廣闊的天地，彷彿真的感覺到太陽的溫暖，聞得到紅花青草的芳香，因為人們印象中的大自然就是這個樣子。然而當時的傳統派卻批評此畫的筆觸散漫草率，主題平凡無奇，這種浮光掠影式的簡略筆法，顯然無法被當時嚴謹的學院派接受。然而在 1876 和 1877 年的印象派畫展中，莫內認識了許多對他作品有興趣的收藏家，這幅作品也被法國音樂家佛瑞買下珍藏。

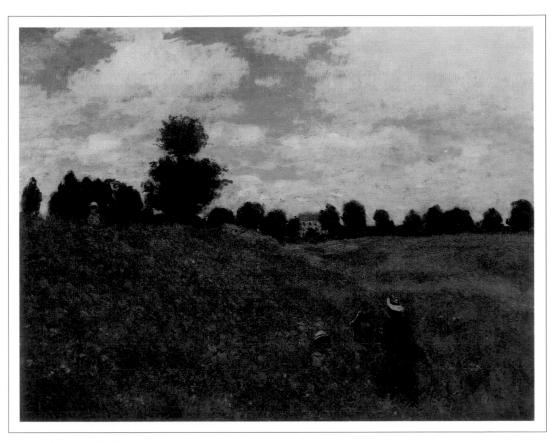

阿戎堆罌粟花　1873年
油彩・畫布　50×65cm　法國巴黎　奧塞美術館

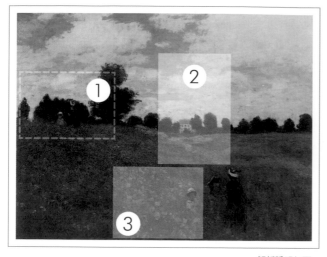

小小的一幅作品，盡攬阿戎堆的藍天白雲、紅花綠地，莫內一家就生活在如此寧靜美麗的世界裡，畫中母子彷彿由遠處慢慢走過花叢，兩人幾乎已經融入風景，成為大自然的一部分，整幅畫呈現大自然鮮活的生命力，也洋溢著無憂無慮的幸福感。

解析說明如下

1 忽遠忽近的母子 🔍

畫面前景可以看到撐傘的卡蜜兒和尚母子，但遠景為何又出現另一對母子？難道莫內的第二任太太艾莉絲提早出現了？當然不是，其實這也是卡蜜兒和尚，因為五、六歲的小男孩正是調皮好動的時候，要他乖乖站在前景讓爸爸作畫是不可能的，沒多久他已經跑到山坡上頭去採花追蝶了。卡蜜兒自然是趕過去兒子身邊，莫內看到他們在遠處的身影，就順手加在畫面的遠景。

2 以小屋為中心的藍天綠地 🔍

同樣是莫內在阿戎堆時期和諧、愉快的田園作品，畫中的小屋幾乎位於畫面中心，隔開廣闊的藍天和綠地，小屋與前景的大兒子尚形成一條垂直線，左側的坡地開滿紅灩灩的罌粟花，右側是一片朦朧紫綠的原野。雖然畫幅不大（50×65cm），卻能傳達出天與地寬廣遼闊的感覺。

🔍 模糊不整的燦燦紅點 3

近看這些盛開的罌粟花，其實根本沒有花瓣花蕊之分，就是一些戳點出來的紅印，感覺非常抽象，可想而之當時的人看慣筆法工整的學院派作品，會如何抨擊這些模糊混亂的紅色點觸了，但回想我們看到一大片花田，看到的往往就是點綴其間的顏色，反而看不見完整的花形，莫內描繪的正是這樣的印象啊！

野罌粟花田 2007年

攝於法國普羅旺斯
照片提供：Keith Pantlin

南歐常見這樣一大片的紅色花海，這種花叫罌粟花或虞美人，在法國是常見的花種，我們有臉紅得像「關公」的說法，而法國則是說臉紅得像「野罌粟」。比較實景照片和莫內的畫作，是否覺得莫內確實捕捉到那一片嫣紅的鄉間美景？

日出・印象

1873 年

✤ 一幅畫，誕生了一個畫派

　　莫內從勒哈佛港口的旅館房間望出去，剛好看到旭日初昇，於是以彩筆迅速捕捉這瞬間，一氣呵成這幅印象派名畫。這幅畫不光是因為莫內神乎其技的運筆而聞名，有部分原因是隔年莫內等人舉辦第一次獨立畫展，這幅畫作卻遭藝評家毒舌批評，表示整幅畫只看見一個圓圓的太陽，其他實在亂七八糟，就如畫名所言，除了「印象」，當真什麼也不是，甚至比糊牆壁的壁紙花紋還不如。

　　當莫內看到報上出現如此嚴苛的評論，一開始自然大為震驚，但後來轉念一想，「印象」這個名詞確實符合他們幾位畫友的繪畫風格，於是乾脆自稱印象派，之後接連辦了好幾屆印象派畫展，也因此這幅畫還有這樣一層歷史意義，在藝術史上顯得格外重要。由於報章雜誌的大力抨擊，「印象・日出」的知名度大大提高，成為第一次獨立畫展中唯一成功賣出的畫作。

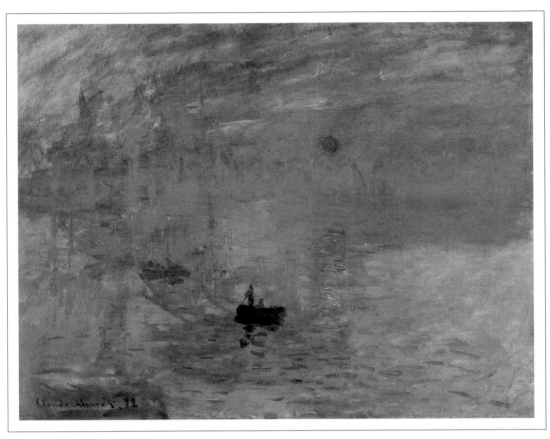

日出・印象　1873年

油彩・畫布　48×63cm　法國巴黎　瑪摩丹美術館

解析說明如下

曾經是飽受批評和訕笑的作品，如今成為法國的國寶。就連當初在報上譏笑此畫的藝評家勒華，在印象派大紅大紫之後，竟也洋洋得意，聲稱這個派別是由他命名的，原本帶頭抨擊的「專家」，又回頭想沾沾這幅名畫的光。看來所謂的「印象」不但會因人而異，還會因時而異，這其中的變化真值得玩味。

❶ 朦朧中的一點橙紅 🔍

整幅畫就屬紅色的太陽輪廓最清楚，成為視覺焦點的凝聚，四周淡藍的船桅和倒影連成一片，莫內不拘泥於傳統筆法，以單純的藍色和鮮明的橙紅為對比，給人霧中濛濛的日出印象。但如此撩亂的線條讓傳統派藝術家簡直快抓狂，有人謾罵，有人諷刺，再經報紙一披露，反而讓這幅畫知名度大開。

② 和時間賽跑的閃靈快手 🔍

以快速的幾筆綠色線條，表現水波蕩漾，再以橙紅的短筆觸來回轉折，就成為旭日初升的倒影。為了捕捉太陽從晨霧透出亮光的剎那，所以作畫速度要很快，因為幾分鐘之後，太陽的位置、光線和周遭氛圍就完全不一樣了。

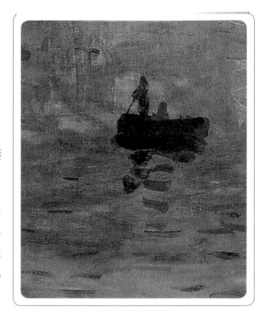

🔍 潦草不等於拙劣 ③

小船和漁夫只是快速來回的幾抹綠色筆觸，近看會覺得草率粗糙，這也是此幅在第一屆獨立畫展讓藝評家最不能接受的地方，覺得這幅畫簡直比素描草稿還亂。不過單靠幾抹色彩就能表現海港漁船的形與意，這和十九世紀以前的繪畫是完全不同的境界。

視 野 延 伸

日落‧盧昂　1829年

水彩‧畫紙　13.5×18.9 cm
英國倫敦　泰特畫廊

泰納 William Turner　1775～1851年

英國畫家泰納也很喜歡描繪大自然。這幅「日落‧盧昂」是泰納旅行到法國盧昂所繪的塞納河日落情景，不同的是泰納以水彩來捕捉夕陽暈染的效果，他特地在畫紙的部分塗上蠟，然後在沒有塗蠟的部分施以顏色，最後再把蠟去掉，以沾水的大畫筆去暈染已乾的顏色，讓顏色往旁邊拓開，達到畫中清淡朦朧的效果。多年後莫內也經常到盧昂彩繪大自然的風光，看看兩人的作品風格，再加上諸多巧合，冥冥之中這兩人似乎還真是有緣呢！

卡普欣大道

1873 年

✚ 第一次印象派的獨立畫展

　　由於之前在倫敦認識的畫商杜朗魯耶經濟吃緊，不再有能力購買莫內等人的畫作。偏偏他們的作品又無法被官方沙龍接受，於是莫內連同其他有相似際遇的畫家，選在官方沙龍展出之前，先行舉辦獨立畫展。攝影家納達慷慨地把位於卡普辛大道的工作室借給他們，而莫內這幅「卡普辛大道」，就是從納達的攝影工作室的窗口取景。也就是說當時的觀眾在展場看到這幅畫，再探頭朝窗外望出去，立刻就能有實景和畫作的對照。這幅畫彷彿是特地畫來紀念這次別開生面的畫展。不過這幅「卡普辛大道」在當時也被批評得體無完膚，莫內為了抓住瞬間印象，筆法特別輕快，許多細節都被省略，這對講究畫工的傳統派而言，簡直就是草率、隨便的習作，是還沒有完成的粗糙作品。

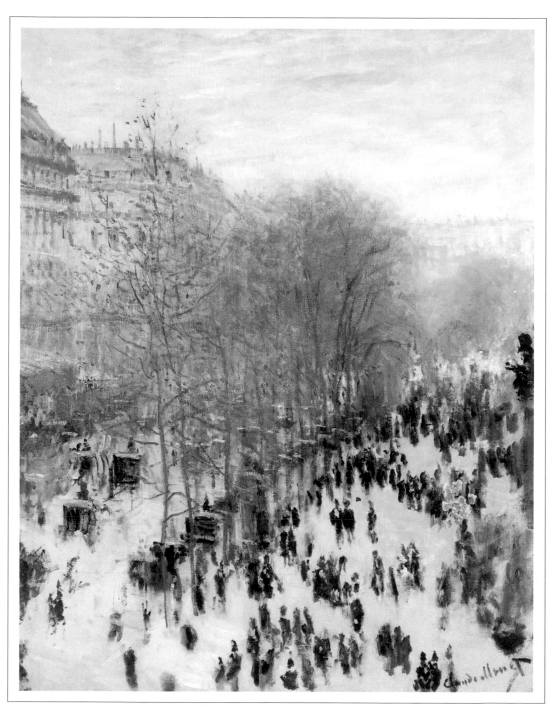

卡普欣大道 1873年
油彩・畫布　80×60cm　美國堪薩斯　尼爾森・阿特肯斯藝術館

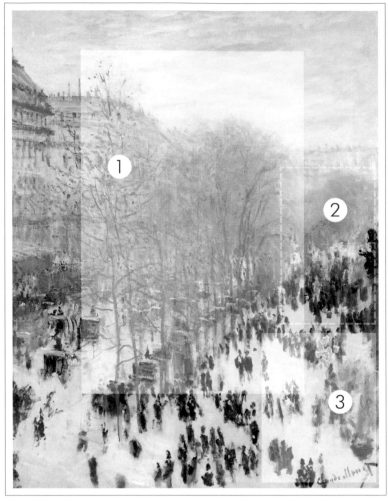

解析說明如下

　　莫內這種「瞬間印象」的作品，像學院派在草稿階段的習作，以草圖練習後，回到畫室以大尺寸的畫布精確構圖、細細上色，後才算完成精心繪製的作品。通常要花上數個月，甚至數年才完成一幅畫，因此莫內這種「作品」遭致最大的批評就是畫得太快、太輕率。根本是端不上檯面的草稿。殊不知這種充滿流動感的瞬間印象，在若干年後竟成為世人最喜歡的畫風之一，反倒是當年高高在上的學院派，地位一落千丈，在二十世紀初期已變得無聲無息。

🔍 以樹木形成畫面的 ① 對角線

莫內以一排路樹，隱隱畫出一條對角線，左上半部是對街的房子，右下半部是熱鬧熙攘的人群，部分藝評家雖覺得莫內的畫作充滿律動，卻對構圖相當不以為然，因為他們找不出莫內是從哪個角度取景，才能畫出這樣一幅畫，還諷刺可能要走到對街，從對面那排房屋的窗戶探頭出來看看，說不定莫內是從那邊畫的啦！

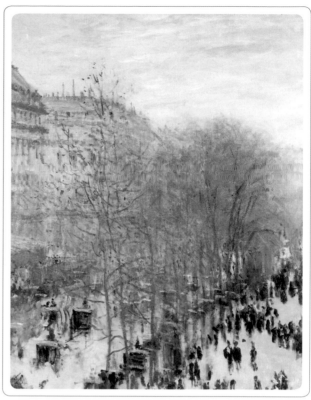

② 觀察者與被觀察者的距離 🔍

畫面右邊二樓陽台出現一名黑衣男子，正俯視街上往來的人群，他觀看的角度，大約就是莫內作畫的取景角度，由於隔著一段距離，街上的人影顯得模糊難辨，有藝評家表示：「遠看好像有許多人在走動，但是湊近一瞧又不見了，只剩下紊亂模糊的色塊，簡直稱不上藝術。」此話道破印象派的特色，莫內描繪的正是環境氣氛和物體律動，而不是嚴謹的構圖和精緻的細部描繪。這種新觀念在當時還無法被一般大眾接受，有些畫家抱著好奇心態去看畫展，回來直呼：「我原以為會看到『好』的畫作或『壞』的畫作，沒想到卻看到這麼草率的東西，這根本稱不上「畫作」，只是草稿、速寫圖罷了，是未完成的作品。」

③ 黑色的大理石花紋 🔍

藝評家勒華批評最烈，他譏笑「印象・日出」比壁紙的花紋還不如，對「卡普辛大道」則自問自答起來：「右下角那些黑黑的石頭是什麼？是路上的行人嗎？難道我走在卡普辛大道會是那個樣子？才不會呢！別開玩笑了！這些黑點簡直就像模糊的大理石花紋嘛！只見這裡一點，那裡一點，這真是太誇張了，看得我真是快中風了！」

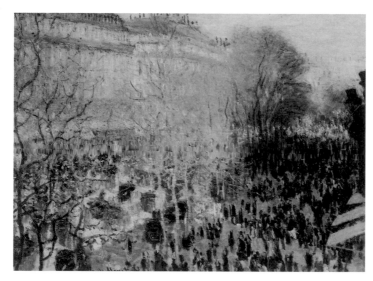

卡普欣大道　1873年

油彩‧畫布　61×80cm
俄國　普希金美術館

這是莫內另一幅「卡普辛大道」，雖然是相同的主題和類似的構圖，但色彩和光線的不同，就產生不一樣的視覺效果。

聖法蘭契斯卡奇蹟　1482～1485年

溼壁畫　佛羅倫斯聖三一堂，沙塞提小禮拜堂

吉爾蘭戴歐 Ghirlandaio　1449～1494年

回頭再看文藝復興時代的作品，只見街景前寬後窄，人物前大後小，相當注重景深、透視等原理，而且近處和遠方的人物姿態都描繪得細緻清楚，這和莫內的街景是完全不一樣的表現方式。

船上的畫室

✤ 流動的工作室

　　莫內頭幾年在阿戎堆的生活確實很愜意，他在三十三歲買下生平第一艘屬於自己的船。從小生長在海邊的莫內，對各式船隻再熟悉不過了，水上舟帆又是莫內經常作畫的主題，因此花錢買下一艘船，對莫內是別具意義的事。一來玩遊艇是有錢人的玩意，購買小艇是成功的表徵；二來莫內喜歡波光水影，他把這艘遊艇改裝成畫室，從此可以駕船航行於塞納河上，畫下沿岸的美麗風光，也畫河上的船影搖曳。

　　印象派名畫「阿戎堆的賽舟大會」，就是莫內在這艘工作船所完成的作品。這艘工作船不時出現在莫內和其他友人的畫作中，我們正好從這些畫作，一窺莫內「逐水草而畫」的流動工作室。

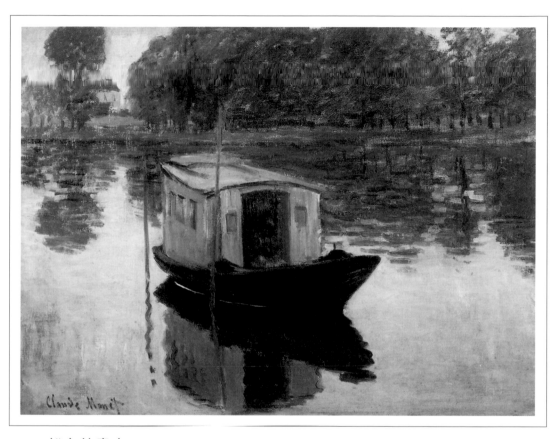

船上的畫室 1874年
油彩・畫布 50×64cm 荷蘭歐特婁 國立美術館

解析說明如下

莫內不止利用船上的畫室描繪沿岸風光。他也不忘從岸上彩繪這艘工作船泊在河面的景象。這艘船乘載著他的創作熱情，帶著他追尋流轉的光與水。同時也象徵莫內的新生活、新希望。雖然莫內的人生並沒有因此一帆風順，但是這一段船上作畫的時光，確實造就不少輕快生動的印象派作品。

1 船上的畫室 🔍

當時流行的遊艇大多張著美麗的帆，以便逐風而行，再不然就是靠雙槳划動的輕舟，但莫內的工作船不追求速度，也不是為了划船運動，他請人在船上蓋小木屋，空間正好足夠他放畫架和畫具，這樣他就可以到處寫生了。這個點子是從風景畫家杜比尼得來的靈感，早在1850年時代，杜比尼就已經改建一艘類似的工作船，以便畫下塞納河和瓦茲河的沿岸風光。

🔍 不斷出現的虛實構圖 2

以平行和垂直的線條分割畫面，河岸線很高，佔整幅畫上方三分之一，工作船佔中段三分之一，而下方三分之一則是工作船的倒影，對稱的虛與實成為莫內筆下不斷出現的構圖。整幅畫的空間感就是由實物和倒影的對稱所產生的。構圖較扁平、不立體也是印象派特色之一，為了捕捉光與色彩的瞬間，嚴謹的空間透視和景深往往被省略簡化。

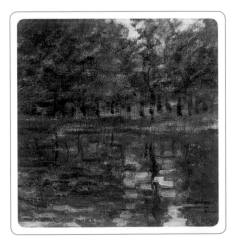

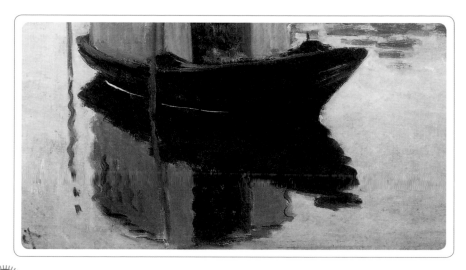

② 如鏡面般的倒影 🔍

在「蛙潭」和「阿戎堆的賽舟大會」中，經常可以看到破碎的船型長影，表現水波的蕩漾。但這幅畫的河面倒影並不是碎裂的條狀色塊，足見當時應是風平浪靜，因此河面像鏡子般，映出整艘船的形體。

船上的畫室 1876年

油彩·畫布　72×59.8cm
美國賓州　巴恩斯基金會

莫內畫過另一幅「船上的畫室」，從中可以看到莫內坐在船內作畫的情景，他曾經表示希望一生都住在海上或岸邊。

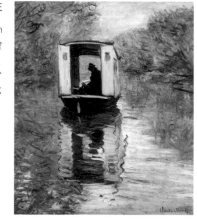

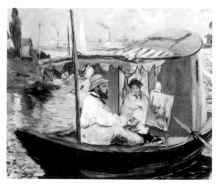

莫內在船上作畫　1874年

油彩·畫布　80×98cm
德國慕尼黑　巴伐利亞國家美術館

馬奈 Edouard Manet　1832～1883年

馬奈曾應邀到阿戎堆作畫寫生。並吸收了印象派對光線和波紋的處理，並畫下正在船上畫室作畫的莫內與陪在一旁的卡蜜兒，讓我們對莫內夫妻於此地的生活情景，有了更多的認識。

105

阿戎堆的塞納河橋

1874 年

✚ 自然與科技的結合

　　莫內除了彩繪塞納河的自然風光，也以橋樑為主題畫了一系列作品，法國在普法戰爭結束後以鋼筋水泥興建了許多陸橋、鐵路橋。

　　阿戎堆這個風景如畫的小鎮，也因此增添幾分現代化色彩，這種橋樑在當時算是很新穎的技術，莫內原本對於跨越河面、連接兩岸的橋樑就很有興趣，如今看到新式橋樑的結構和線條，自然更要畫上幾筆，描繪現代工業如何改變人們的生活。

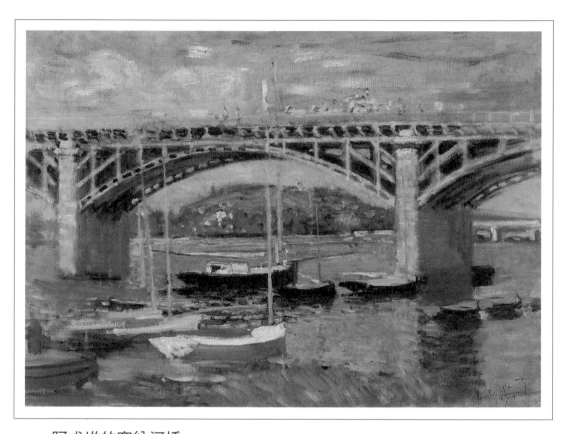

阿戎堆的塞納河橋

油彩・畫布　60×81.3 cm　德國慕尼黑　新繪畫美術館

工業革命之後，鄉村的景觀逐漸改變，莫內一方面捕捉自然界的光影色彩，一方面也在探索這個世界的改變，他將新式橋樑置入風景秀麗的塞納河畔，讓畫面顯得均衡穩固，同時以溫暖的陽光和蕩漾的輕舟微波來軟化橋樑剛硬的線條，整幅畫有新舊交逢的興味，卻不因此產生衝突，反而顯得生動豐富，讓人感覺到新時代充滿無窮的希望與生命力。

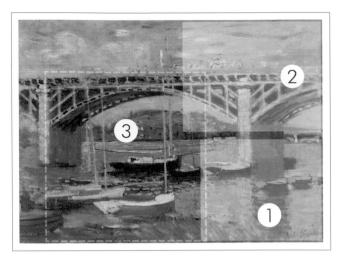

解析說明如下

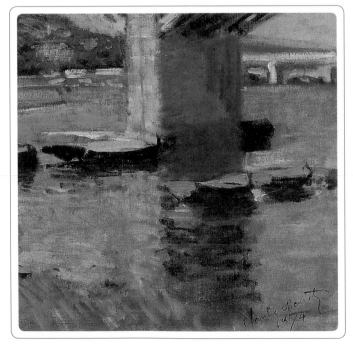

1 水泥柱也化為液體 🔍

莫內擅長表現物體的水面倒影，不管是樹木船舶、夕陽屋宇，莫內總能將之化為液體般的影像，維妙維肖「浮」在水波之間。只見水面上是堅固厚實的水泥橋墩，水面下立刻化為若隱若現的柱影，橋墩旁邊還停靠著幾艘小船，形成實體靠著實體，虛影疊著虛影的趣味。

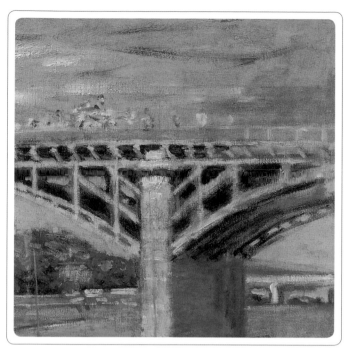

② 穩定畫面的座標 🔍

橋樑本身的結構如同畫分水平與垂直的軸線，替畫面帶入安定的幾何線條，而現代摩登的水泥橋墩和鋼筋骨架，與傳統老木橋又是不一樣的味道，搭上風光明媚的塞納河，產生一種特殊的視覺美感。而橋上安排了俯視河面的人群，人群背後是多彩的天空，營造科技工業與人及大自然合而為一的世界。

🔍 錯落有致的船隻 ③

這幅畫是莫內從船上畫室取景的，將兩個橋墩的局部河面入畫，然後在鐵橋前方安排了數艘船身交錯的遊艇。有細長的桅杆前後相互平行，與粗壯的橋墩形成相互輝映的趣味，豐富了整個視覺畫面。

整座橋樑也增加了畫面的景深，讓原本是二度空間的河面，多了一層深度感，隔開遠方的丘陵、河堤，以及前景的船隻水草。

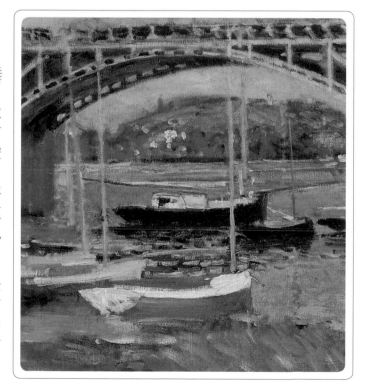

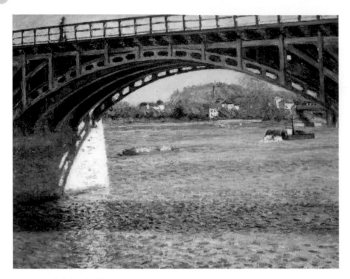

阿戎堆橋與塞納河　1883年

油彩‧畫布　私人收藏
法國巴黎　奧塞美術館

卡玉伯特 Gustave Caillebotte
1848～1894年

阿戎堆的橋

照片提供：Remi Jouan

圖為這座鋼筋水泥橋梁在阿戎堆的實景。

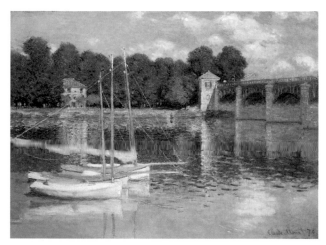

阿戎堆的橋　1874年

油彩‧畫布　60×80cm

法國巴黎　奧塞美術館

畫面中是阿戎堆的舊橋，橋墩以石柱砌成，橋面是木製老橋，專供行人和車輛往來，色彩柔和優美。不過2007年幾名醉漢深夜從後門闖入奧塞美術館，其中一名醉漢一拳打中這幅畫，出現長達十多公分的破損，造成這幅印象派名畫無法完全修復的遺憾。幾個人在警鈴聲中慌忙逃逸，有關當局並沒有即時逮捕人犯。世人對於奧塞美術館的安全防護竟存在如此大的漏洞，均感到不可思議。

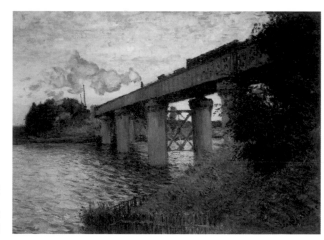

鐵路橋　1873年

油彩‧畫布　54×71cm

法國巴黎　奧塞美術館

這是另一座位於阿戎堆的鐵路橋，就是因為鐵路交通方便，才讓許多巴黎人經常利用假日到風光明媚的阿戎堆遊玩。冒著煙的蒸汽火車也是莫內相當喜歡的主題，除了對新式工業產物的關注，他對冒著陣陣蒸氣的火車頭，更是深深地著迷。

散步，撐陽傘的女人

1875 年

✤ 在大自然輕鬆漫步的母子

這幅畫也是莫內在阿戎堆時的重要作品，畫中的模特兒是他深愛的妻子卡蜜兒，以及兩人的兒子尚，因此這不但是一幅活潑生動的人物畫，也呈現莫內溫馨幸福的家庭生活。

莫內並沒有讓卡蜜兒母子呆呆站在草原上擺姿勢，他不要畫死板的人物畫，所以這幅畫的名稱才是「散步，撐陽傘的女人」，只見卡蜜兒在豔陽天撐起陽傘，帶著兒子在原野信步走著，偶爾一回眸、一停駐，就被莫內捕捉到這瞬間的一幕。

莫內以狂放自由的筆觸來描繪人物，整幅畫充滿動態的趣味，這無疑是莫內最具特色的人物畫作，也是他與卡蜜兒最後一段溫暖甜蜜的生活寫照，沒多久卡蜜兒開始生病，幾年後與世長辭，令人不勝欷噓。莫內在中年曾經以艾莉絲的女兒為模特兒，再次創作相同主題的畫作，但都不及這幅原創作品中的卡蜜兒母子那樣情韻動人。

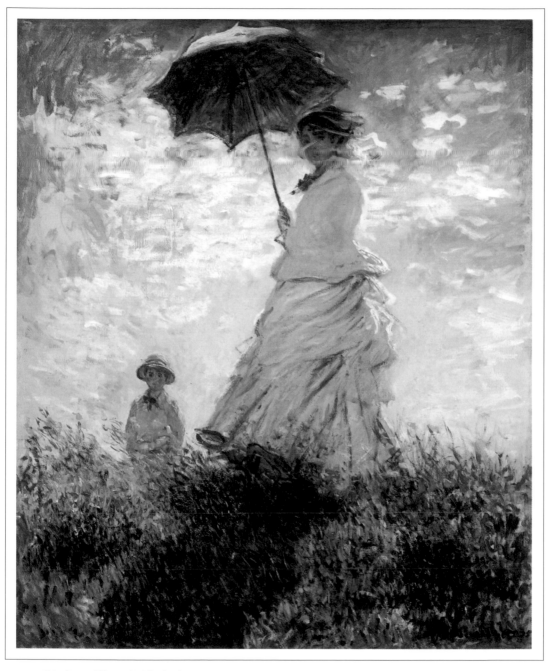

散步，撐陽傘的女人 1875年
油彩・畫布 100×810cm 美國華盛頓 國立畫廊

解析說明如下

莫內摯愛的妻兒，漫步在美麗如畫的田野間，兩人不時轉身看看專心作畫的莫內，一家三口沐浴在溫暖幸福的陽光裡。整幅畫色彩優美，律動自然，充滿溫馨的詩意，幾乎可以算是莫內最成功的女子畫像，也因此這幅畫在第二次印象派畫展中大受好評。

1 穿越長草間的裙襬 🔍

莫內以非常快速狂放的筆觸，去表現裙襬拂過草原的動態，近看雖然顯得雜亂無章，但遠看卻是那麼生動自然，感覺卡蜜兒不是站在原地擺姿勢的，而是真在草原散步，聽得見裙襬撩過長草的沙沙聲。

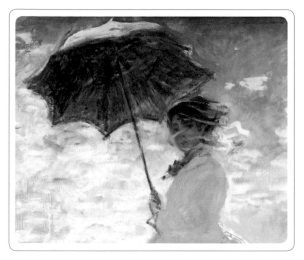

② 愛妻的面容 🔍

卡蜜兒被明亮的陽光包圍，這樣的豔陽天自然要撐把陽傘，她的傘面上方和背後都有明亮的白色筆觸，腰間還有一抹黃色視覺焦點，和底下黃色野花相對映。

這幅畫捕捉卡蜜兒迷人的神韻，隨後她在同年染病臥床，身體一直不見好轉，這幅畫成了卡蜜兒健康幸福的最後寫照。

🔍 冒出半截身子的小男孩 ③

莫內的兒子正值頑皮的年紀，看得出會到處蹦蹦跳跳，此刻他正睜著一雙大眼睛望向前方，彷彿是聽見爸爸喊了他一聲，於是從卡蜜兒的身後冒出頭來。

下方的草坪有特別修飾過，看得出來莫內花了不少心思在處理背光和向陽的草地陰影變化，這部分的筆觸反而比較細膩，可能是在畫室細修的，不像上半部人物的描繪那麼恣情狂放。

視 野 延 伸

習作・朝右的女子　1886年
　　油彩・畫布　131×88cm
　　法國巴黎　奧塞美術館

習作・朝左的女子　1886年
　　油彩・畫布　131×88cm
　　法國巴黎　奧塞美術館

畫中是艾莉絲的女兒蘇珊娜，同樣是撐著陽傘立於遼闊的曠野之中。畫中可以感受到莫內依舊活潑流暢的筆觸，然而畫中的蘇珊娜面目難辨，少了當年卡蜜兒那種轉身回眸的清麗神采，或許莫內是刻意讓蘇珊娜的面貌模糊化，因為再也沒人比得上陪他走過患難歲月的髮妻吧？

莫內夫人與其子

1875 年

✠ 甜蜜愉悅的家居生活

　　莫內在阿戎堆時期不僅彩繪大自然，也針對卡蜜兒和尚，畫了不少家居生活的情景，從畫中可以看到他對妻兒深情款款。背景正是莫內在阿戎堆的住家花園，以鮮豔的紅花綠葉，襯托前方的神情專注的母子。以往莫內畫中的人物，幾乎都是大自然中的一部分，較偏向點綴性質，或表現大自然與人合而為一的感覺，但這幅畫卻像是刻意突顯母親的慈愛，及孩童的嬌憨神情，感覺有些像雷諾瓦的風格。畫中低頭做針線的母親，就是以卡蜜兒為形象所繪製的，不過坐在一旁的小孩實際身分不詳，或者莫內只想呈現一種恬靜安逸的家居氛圍，這是他心中最幸福的畫面。

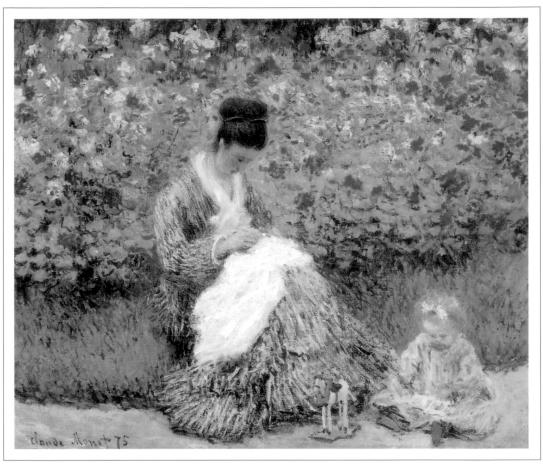

莫內夫人與其子　1875年

油彩‧畫布　55×66cm　美國　波士頓美術館

莫內以長、短、點、捺的筆觸，大膽運用紅、綠、藍、白等鮮豔色彩，打造一座繽紛花園，看著妻兒沐浴在陽光下，享受薰人的花香和暖意，能在如此宜人的環境生活，想必是人生最愜意幸福的時光吧！

解析說明如下

① 綻放滿園的馨香 🔍

莫內以幾乎和畫幅上方齊高的水平線，畫下滿園的紅花綠樹，鮮豔的色彩讓人眼睛為之一亮，彷彿感覺到午後陽光照在花園，蒸出滿庭的濃郁馨香。

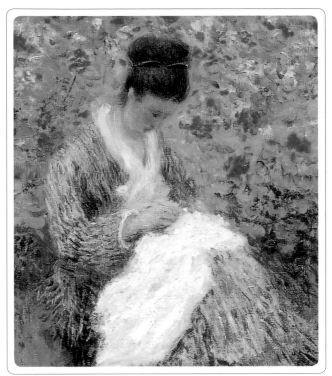

2 溫柔慈祥的母親 🔍

莫內很少以如此溫柔細緻的筆觸，彩繪卡蜜兒的面容。只見卡蜜兒雙頰粉嫩飛紅，正低頭專心縫補衣服，很像雷諾瓦的風格，讓人覺得溫暖安心。這是最美麗的母親形象，不過她身上衣服的褶線紋路，那又是揮灑自如的莫內筆意。

🔍 嬌憨可愛的小女孩 3

乍看之下，會以為卡蜜兒身邊一定是他們的兒子尚，但是從「阿戎堆的罌粟花」和「散步，撐陽傘的女人」可以看出，尚已經是一個八歲，喜歡蹦蹦跳跳，在草原跑來跑去的頑皮男孩。顯然和席地而坐的小孩年齡不符。但尚的弟弟米榭又要到1878年才出生，所以畫中的小女孩比較像是一個童稚的形象，她靜靜待在母親身邊，腳邊放著玩具木馬，自得其樂地看書，或許這種愉悅安詳的家居氣氛，正是莫內想呈現的溫馨幸福。

莫內在阿戎堆的七年期間（1872～1878年），畫了下不少家居生活的寫照，且來看看他生命中第一段幸福快樂的生活，大概是什麼樣的情景。

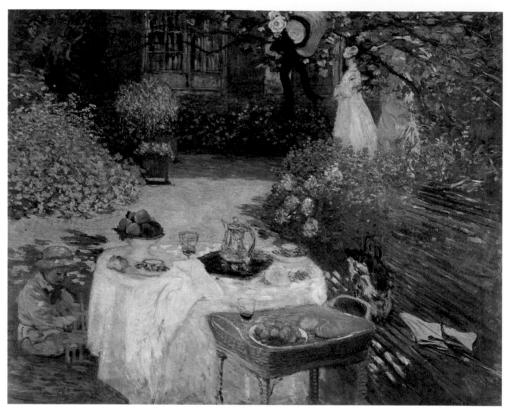

午餐 1872年

油彩‧畫布　160×210cm
法國巴黎　奧塞美術館

這幅畫和莫內早年的「午餐」已不可同日而語，一家人在庭院享受愉快豐盛的餐點，據說莫內喜歡美酒美食，而且食量驚人，生活能如此穩定舒適，絕對值得畫上一筆。只見餐後兒子在一旁玩耍，卡蜜兒有僕婦相隨，樹上還掛著草帽，這是何等愉快悠閒的日子啊！

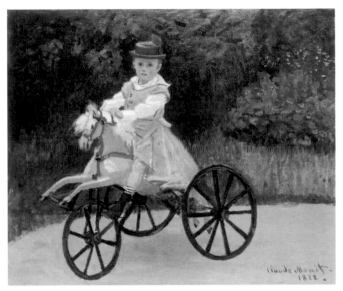

這一年莫內的經濟相當寬裕，還給尚買了新式的三輪車，看尚一身新衣新帽的隆重打扮，很有可能是為了慶生，而三輪車正是生日禮物。由此可知莫內不但喜歡彩繪大自然，他對科技工業所產生的新事物也很感興趣。

尚·莫內騎著他的機動馬車　1872年

油彩·畫布　59×73cm
美國紐約　大都會美術館

莫內在阿戎堆的房子　1873年

油彩·畫布　160×210cm
美國芝加哥　芝加哥藝術中心

這幅畫色彩鮮豔可愛，尚在庭院玩呼拉圈，卡蜜兒倚門看著他玩耍，藍天白雲的晴日，花草茂密的庭園，溫馨的家園和摯愛的家人，這就是莫內的家居世界。

日本女人

1876 年

✤ 巴黎吹起日本風

由於東西方的貿易交流，1865 年左右巴黎開始彌漫著一股日本風。這股熱潮一直延續到十九世紀末期，許多藝術家見識到新奇的日本文化和藝術，都有眼界大開的驚喜。馬奈、羅特列克和莫內等人都喜歡收集東方藝品，並將之應用到自己的畫作中。莫內這幅「日本女人」正好反應當時的潮流。也因此在1876年的第二次印象派畫展引起大眾注意。莫內已經很久沒有畫這麼大尺寸的人物畫了，他讓卡蜜兒穿起日式和服，手拿日式紙扇，卻又頂著一頭金色假髮，很有東西合併的趣味。在當時像這樣富有東方趣味的作品，往往能賣到不錯的價錢，那時候就連巴黎最大的百貨公司，都設有日本物品的大型專櫃呢！

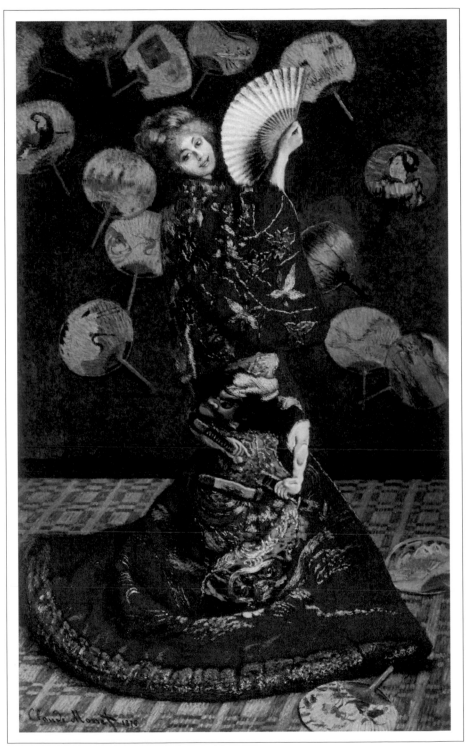

日本女人 1876年
油彩・畫布 231×142cm 美國 波士頓美術館

解析說明如下

莫內讓卡蜜兒粉墨登場，完成一張具有舞台效果又充滿異國風情的人物畫。雖然整體的設計構圖顯得有些刻意營造，不像戶外的風景畫處處可見活潑流暢的自發性。但莫內對日本繪畫風格很有興趣，而且當時這類作品確實受到大眾喜愛，這也算是兼顧創作和流行趨勢所作的妥協讓步。果然這幅畫在印象派畫展以兩千法郎的高價賣出，這對收入逐漸減少的莫內來說，無疑像一場即時雨，解決燃眉的經濟問題。

🔍 金髮的和服女郎 1

卡蜜兒身穿和服，又被各式各樣的日本紙扇圍繞，加上她本人的頭髮是黑棕色的，乍看之下很可能被誤以為是東方美人。所以莫內要她戴上金髮，刻意突顯她的西方身份，表達當時西方人受到東方文物吸引的熱潮。

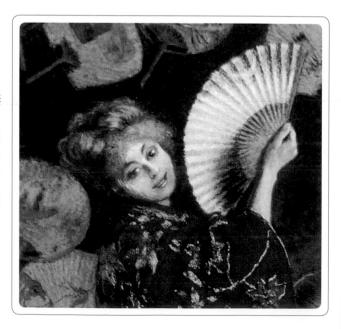

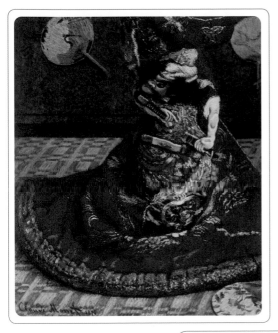

莫內已經很久沒有以室內人物為主題，進行大尺寸的人物肖像畫了，他必須收斂淋漓揮灑的戳、點、撇、捺，改以較傳統的技法來勾勒畫中的人物。不過他還是採用相當鮮豔的顏色，表現出衣服的質地和織繡的立體感，讓人們很容易感受到這件華麗長袍的色彩和柔軟皮。

🔍 浮世繪藝術的彙集 **3**

整幅畫構圖不但採用日本風格，連牆上的裝飾也來自東方紙扇，從扇面圖案多少可以瞭解當時廣受西方人喜愛的和風藝術。像美人圖、日式風景、禽鶴花卉等。浮世繪泛指日本的彩色印刷，由原創畫家畫好一幅畫，再以木版雕出該畫作，

上顏色，就可以把圖案轉印到紙上，最早是歐洲人從茶葉包裝紙發現這種美麗的圖畫，而1867年舉辦世界博覽會，又讓西方人對日本文物有更深的瞭解，從此蔚為流行。

視野延伸

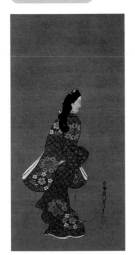

回眸美人圖　十七世紀

浮世繪版畫　63×31.2cm
日本東京　國立博物館

菱川師宣（Hishikawa Moronobu）
1618～1694年

「浮世」就是當代、現代的意思，也就是描繪日本當時民間風情的繪畫，菱川師宣是初期作品最豐富的畫家，被尊稱為「浮世繪之祖」，而後期的名師還有葛飾北齋、歌川廣重、喜多川歌等人。

聖拉薩車站

1877 年

✚ 車站‧全新的風景

鐵路在十九世紀中葉為歐洲帶來全新的旅行方式。人們對於旅行的速度、距離,以及沿路快速移動的風景,都有全新的體驗。

印象派畫家對於車站和火車這些新穎的題材更是興趣盎然。

1877年莫內在卡玉伯特的贊助下,在聖拉薩車站附近租了一間畫室,一連畫了十幾張蒸氣裊裊的車站情景,並在同年第三次印象派畫展公開展示其中七幅佳作。只見不同的晨昏光線,車站就呈現不同的情境色調,讓人看得眼花撩亂,所幸這次的畫展不像前兩次遭到無情的毒舌批評,雖然有人還是嘲諷莫內在開七彩霓虹派對,這些畫作一點主題也沒有,但已經有部分藝評家大力讚賞起來,左拉認為現代畫就應該描繪現代生活,從畫中彷彿可以聽到蒸氣火車正發出隆隆聲,讓人印象深刻。

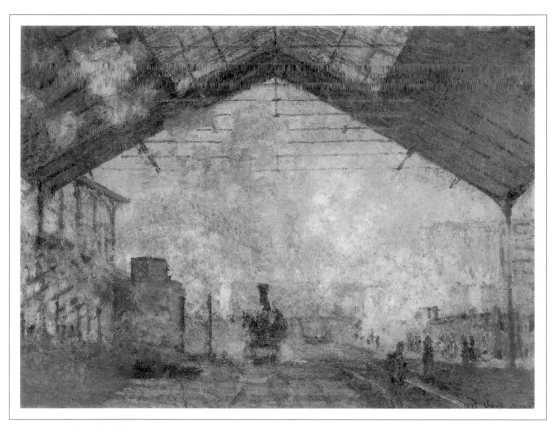

聖拉薩車站 1877年
油彩·畫布 75×100cm 法國巴黎 奧塞美術館

火車和車站都是現代化的象徵，是古典畫派不曾描繪的主題，剛開始也受到許多人抨擊，認為這些冒著黑煙的機器怪獸污染了寧靜美麗的鄉間。難怪印象派畫家會對火車深深著迷。這似乎成了這群印象派畫家的象徵，從一開始被世人排斥，到後來的半信半疑，到最後的全盤接受，蒸汽火車也好，印象派也好，它們在歷史上都留下不可抹滅的一頁。

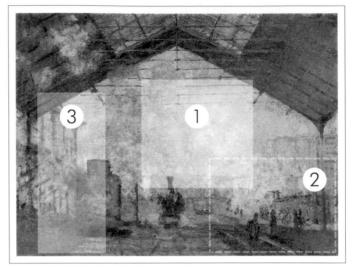

解析說明如下

① 蒸汽與陽光的派對 🔍

莫內這張「聖拉薩車站」偏向溫暖的土黃色，火車冒出一團團灰藍色的煙霧，讓畫面呈現冷暖交融的豐富色彩。當蒸汽從煙囪噴湧而出，呈現煙塵翻騰的密集度，隨後飄高到天花板逐漸鬆散，只見玻璃天窗映著金黃的陽光和淡藍的煙霧，整個車站的上半部都被這些雲霧填滿，據說莫內為了讓車站內累積足夠的蒸汽和白煙供他作畫，還商請站長讓開往盧昂的火車晚開半小時，才形成如此繽紛熱鬧的滾滾煙塵。

人物模糊的剪影 ②

馬奈的「鐵路」畫的是人，卡玉伯特的「鐵路橋」畫的是突飛猛進的工業，兩者都在表現人與現代化工業的關聯，只有莫內專心一意在捕捉大氣氛圍，人物退居到畫面右下方，成為面目難辨的剪影。

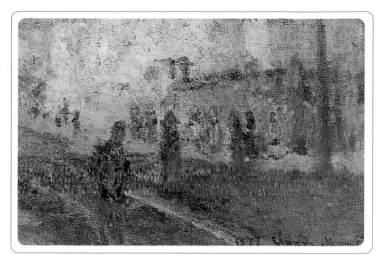

③ 充滿生命力的車站

要捕捉沒有形體、瞬息萬變的蒸氣煙塵，也需要借助一些穩定畫面的框架，才不會讓整個畫面過於浮動，天花板巨大的棚架和左方的車站主體就有這樣的功能，這些直線與斜面的框架，把煙霧包圍起來，同時翻滾的煙霧又柔化了車站剛硬的線條，讓車站的形體顯得若隱若現，也讓一個平凡的車站，顯得夢幻迷人，而且充滿滾動翻騰的生命力。

聖拉薩是巴黎的六大火車站之一，莫內從勒哈佛港或阿戎堆回巴黎訪友，都要到這裡搭車，馬奈和卡玉伯特也住在這個車站附近，他們也曾在車站附近取景作畫。

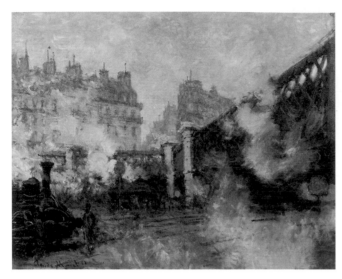

歐洲大橋，聖拉薩車站 1877年
油彩·畫布64×81cm
法國巴黎　瑪摩丹美術館

這是莫內另一幅描繪聖拉薩車站的作品，他在第三屆印象派畫展總共展出七幅畫，每幅都以四百到七百法郎的價格成交。買主有卡玉伯特、歐希德和貝利歐醫生等人。

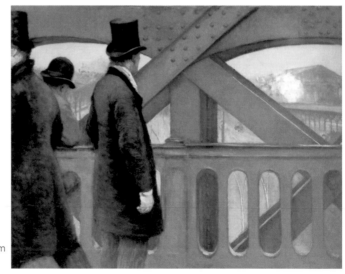

歐洲橋　1876～1877年
油彩·畫布　105.7×130.8 cm
美國德州　金貝爾美術館

卡玉伯特 Gustave Caillebotte　1848～1894年
卡玉伯特以幾名戴禮帽的紳士，描繪他們在巴黎的歐洲橋上，俯視底下忙碌的聖拉薩車站。畫面右側隱約能看到車站三角形的棚架。

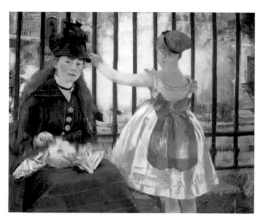

鐵路　1873年
油彩・畫布　93×144cm
美國　華盛頓國家畫廊

馬奈 Edouard Manet
1832～1883年

馬奈慢慢將現代化的鐵路，置於少婦和小女孩的背景，描繪的依舊是人物。

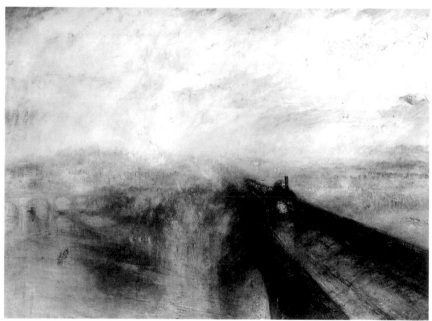

雨、蒸汽和速度 1844 年
油彩・畫布 91×122cm
英國倫敦　泰特美術館

泰納 Turner　1775～1851年

許多人經常拿莫內的「聖拉薩車站」和泰納的「雨、蒸汽和速度」相比，他們同樣以蒸汽火車為主題，同樣喜歡捕捉大氣變化的瞬間印象。

1878年6月30日，
❧ 聖德尼街的節日 ❧

1878 年

✚ 旗海飄揚的巴黎街道

乍看這樣花花綠綠的色調，會以為是野獸派哪位大師的作品，其實是莫內再度以他的色彩魔法，呈現巴黎街頭熱鬧歡騰的景象。1877 年十月莫內經濟再度吃緊，無法再負擔阿戎堆的房子和僕人園丁，於是舉家遷回巴黎暫居，卡蜜兒在隔年三月生下第二個孩子米榭，但身體一直沒有起色，也難怪莫內在這段期間無法像在阿戎堆那樣，畫出一幅又一幅愉快愜意的田園生活。但他還是完成兩幅非常出色的作品，那就是「1878 年6月30日，聖德尼街的節日」與「1878 年6月30日，蒙特吉爾街的節日」，這兩幅畫非常神似，畫的是 1878 年在巴黎舉行的「世界博覽會」。

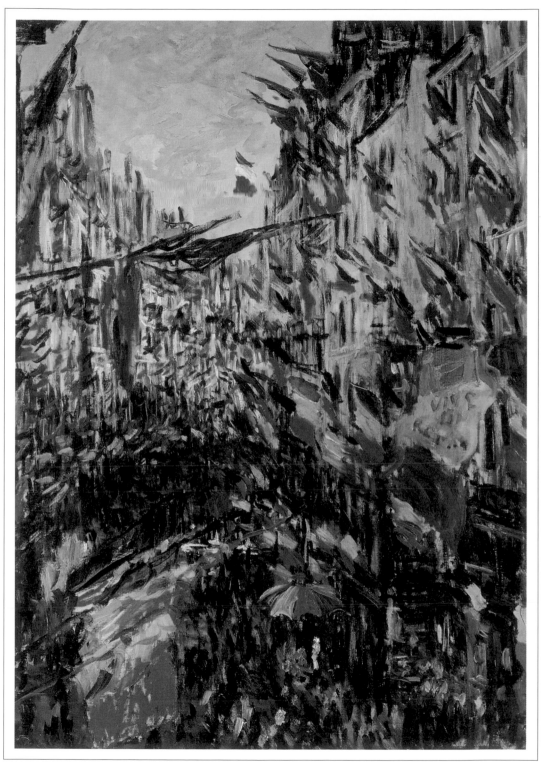

1878年6月30日，聖德尼街的節日 1878年
油彩‧畫布 76×52cm 法國 盧昂美術館

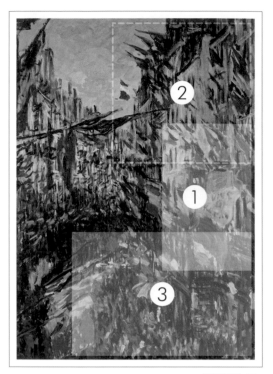

解析說明如下

莫內再度以他三原色的色彩代呈現法國博覽會活動最後的高潮，滿街國旗飛舞飄揚，人潮擁擠形成一條充滿生命力的街道。

🔍 萬國博覽會 ①

乍看紅白藍的法國國旗滿天飛舞，旗面還寫著Vive la France（法國萬歲）等標語，感覺很像在慶祝法國國慶，不過其實這是慶祝該年在巴黎舉行的萬國博覽會。萬國博覽會最早於1851年在英國倫敦舉辦，目的在促進各國文化和貿易的交流，1878年是第三次由巴黎舉辦，展出的內容有汽車、冰箱和愛迪生發明的留聲機，博覽會在五月一日開幕，於六月底閉幕，在接近閉幕的最後幾天，慶祝活動達到最高潮，不僅莫內快筆畫下這個盛況，連馬奈也在住家附近的蒙梭路畫下這歷史性的一幕。

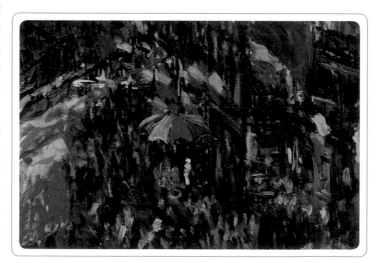

② 沒有輪廓形體的色彩

如果貼近畫面去看，會發現莫內只是以密集短促的筆觸撇來撇去，畫了許多沒有章法的彩紋。但是站遠一點看這幅畫，竟神奇地浮現一條擠滿人群的大街，和兩側插旗飄揚的房子，莫內再次以色彩代替形體，重現當時熱鬧喧囂的氣氛，滿街的旗幟彷彿真的飄揚起來。如此有生命力的瞬間畫面，在過去人們總覺得很難用繪畫表現，但莫內以舞動的三原色，將這些稍縱即逝的印象定格，這正是印象派利用光學原理編織的魔術。

🔍 爬上街頭的快意寫生 ③

據說莫內原本帶著畫具，沿著街道和人群一起往前走，看到四處插滿國旗的景象，就興起畫下這一幕的念頭，於是他爬上一座陽台，請求主人讓他在那邊作畫，然後就快速畫下街頭的旗海和人潮。莫內另外有張類似的「姐妹畫」地點是在蒙特吉爾街，這兩條街距離很近，都在巴黎中央果菜市場附近，所以莫內很可能是在當天邊走邊逛，隨處找了兩處合適的地點，就快筆畫下這生動活潑的街頭慶典。

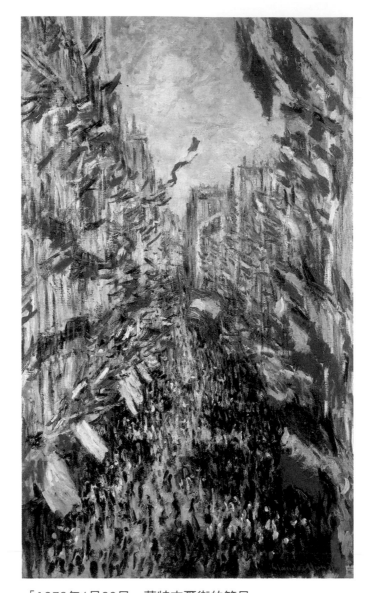

「1878年6月30日，蒙特吉爾街的節日」
油彩‧畫布　80×50cm
法國巴黎　奧塞美術館

這就是莫內另一幅相似的畫作，隔年在第四屆印象派畫展公開展出。1878年由於巴黎在辦萬國博覽會，所以他們避開這個盛會，直到1879年才舉辦畫展，這張「蒙特吉爾街」版本由收藏家貝利歐醫生所買下。

而另一張「聖德尼街」版本由歐希德買下，歐希德先前就購買了莫內的「印象・日出」、「聖拉薩車站」。只可惜他在同年破產，先前的收藏也只好拿出來賤價大拍賣，如此一來印象派的作品就跌落以價了，這對莫內無疑是雪上加霜的事。

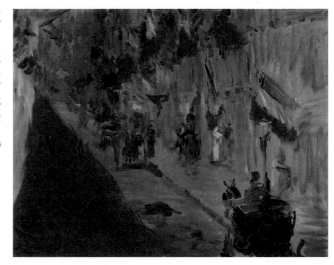

旗幟飄揚的蒙梭路　1878年

油彩・畫布
私人收藏

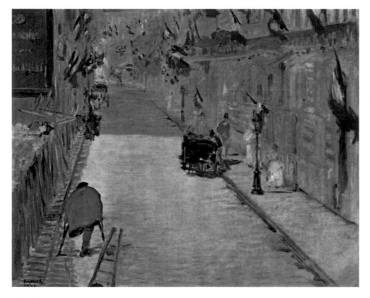

馬奈也畫了兩幅和萬國博覽會有關的畫作，畫中雖然也可見飄揚的旗幟，卻沒有莫內畫中那股熱鬧活潑的景像。他甚至在畫面中安排一位殘廢的男子，整幅畫反而呈現一種熱鬧中的寂寥。

殘廢男子在旗幟飄揚的蒙梭路　1878年

油彩・畫布 65.5×81cm
美國洛杉磯　蓋提美術館

馬奈 Edouard Manet　1832～1883年

臨終的卡蜜兒

1879 年

✚ 愛妻最後的容顏

當愛人彌留之際，另一半該有什麼反應？是默默流淚？還是趴在床頭痛哭流涕？熱愛畫畫的莫內望著愛妻慘白的容顏，竟是不由自主地拿起畫具，快速畫下卡蜜兒最後的容顏。或許他只能以這種方式來向愛妻告別，當天他還寫了封信給巴黎的貝利歐醫生，隨信附了張當票，告訴這位經常買畫接濟他的收藏家，卡蜜兒的死讓他悲痛萬分，希望貝利歐醫生代他贖回一件飾物，表示那是卡蜜兒能緬懷過去的唯一紀念品，他希望讓妻子戴著這件飾品安葬。

莫內在 1879 年夏天的作品明顯減少，卡蜜兒在三月生下二兒子米榭，身體一直不好，一來鄉下醫生的技術不甚高明，二來莫內連吃飯都快成問題，自然沒有餘錢讓卡蜜兒調養身體，因此拖到九月，芳齡三十二歲的卡蜜兒就此香消玉殞。這段期間與他們同住的艾莉絲一直幫忙照顧著卡蜜兒和剛出生的米榭，不知卡蜜兒臨終前是否因為稚子有託而感到一絲安慰？或是因丈夫和艾莉絲的情愫而不勝唏噓？這恐怕是外人無法得知，卻很耐人尋味的一個謎。

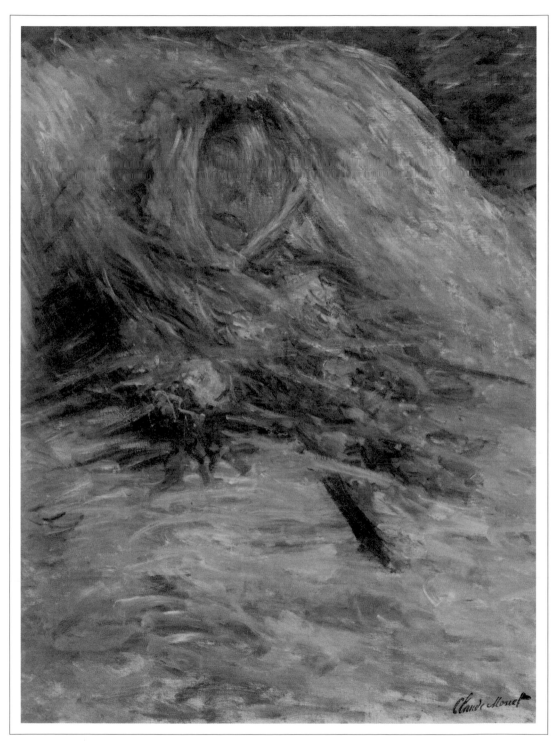

臨終的卡蜜兒 1879年
油彩·畫布 90×68cm 法國巴黎 奧塞美術館

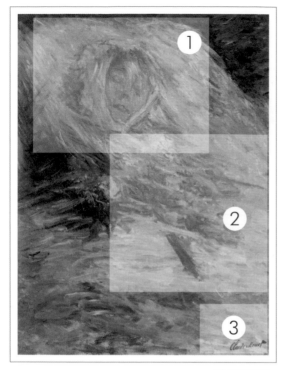

從「綠衣女子」，到之後的「日本女人」、「撐陽傘的女人」等，每一幅都是莫內的經典作品。卡蜜兒陪伴莫內走過貧困的歲月，為他生育了兩個孩子，在她彌留之際，莫內無力為她做點什麼，只能畫下這幅「臨終的卡蜜兒」，以他最擅長的繪畫，來和摯愛的妻子告別。藉由畫像永久緬懷這位難得的人生伴侶。

解析說明如下

① 奧菲莉亞般的容顏 🔍

卡蜜兒面色慘白，籠罩在淡紫色的薄紗中，看起來真像莎士比亞劇中的「奧菲莉亞」，充滿悲劇性的死亡氣氛。莫內看著卡蜜兒的臉龐由蒼白轉藍、轉黃、轉灰，變化著不同的色調，竟然犯了「職業病」，拿起畫筆就開始捕捉各種色彩的變化，事後他曾經自我分析，雖然他原意是想保存愛妻的最後容顏，但一提起畫筆就不由自主對色彩產生反應，幾乎是在潛意識下完成了這幅別具意義的作品。

2　一束馨香送佳人 🔍

莫內下筆非常快速，除了依稀可辨的面容，其餘部分幾乎融入這片灰紫色的薄幕中，隱約只見卡蜜兒胸前似乎放著一束花，或許莫內在一無所有的情況下，只能以這種方式向愛妻告別。

🔍 沉重的筆觸，細緻的簽名　3

莫內以沉重粗獷的筆觸迅速完成底圖，但他在畫作一角的簽名卻顯得格外細緻，和以往的簽名不太一樣。尤其是Monet字尾的T，過去總是龍飛鳳舞，但他特地在這幅作品中細心的收尾，還畫了一顆小小的愛心，可以想像他在完成此畫，簽下名字的那一刻，心中確實滿懷情感。據說艾莉絲繼任女主人之後醋勁大發，她不但禁止莫內僱用女模特兒，更要求消除卡蜜兒存在過的痕跡。莫內可能因為這個緣故，在卡蜜兒下葬之後，從不曾去整理她的墳墓，但他仍堅持在家裡擺著卡蜜兒的肖像，這當中的矛盾外人或許難以理解，但由此可知卡蜜兒在他心中還是有一定的分量。

視野延伸

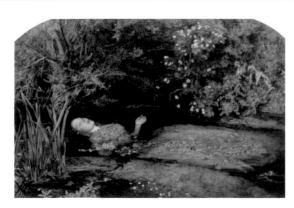

奧菲莉亞　1851～1852年

油彩‧畫布　76.2×111.8cm
英國倫敦　泰特美術館

米雷 Millais　1829～1896年

米雷是英國拉斐爾前派的畫家，這幅「奧菲莉亞」是描繪莎士比亞《哈姆雷特》劇中的一幕，表現發瘋的奧菲莉亞在水中溺死的時刻，畫面淒美浪漫又戲劇性十足。

浮冰

1880 年

✚ 最嚴寒的冬天

1879 到 1880 年的冬天，無疑是莫內一生中最寒冷的冬天，大主顧歐希德破產了，緊接著卡蜜兒也去世了。他和艾莉絲帶著八個孩子，住在巴黎近郊的維特耶。偏偏那年冬天是法國十九世紀最寒冷的冬天，氣溫低達攝氏零下二十五度，連塞納河都結冰了。沒有柴火取暖的莫內一家，當真是處境堪憂。莫內連手指都凍僵了，頂多能關在家裡畫畫靜物，某天深夜鎮上傳來砲火般的劈哩啪啦聲。原來是塞納河的浮冰碎裂了，遇上千載難逢的奇景，莫內顧不得天寒地凍，一早興奮地跑到河邊畫下這一幕，或許在人生最低潮的寒冬，僅存的生命熱情，就只有繪畫而已。

✚ 百年難得一見的奇觀

塞納河向來以水位穩定，少有洪水災害，終年不結冰聞名。然而在 1541～1890 年期間，地球的溫度轉冷，遇上百年來的寒冬竟讓塞納河也結冰了。據說在當時不但影響船運，也間接影響小麥的價格飆漲。

當河面的冰塊碎裂，開始載浮載沉時，確實是難得一見的奇景，莫內除了趕去畫下融冰的景象，也要去查看凍了一個月的畫室小船，有沒有受到嚴重的損害。

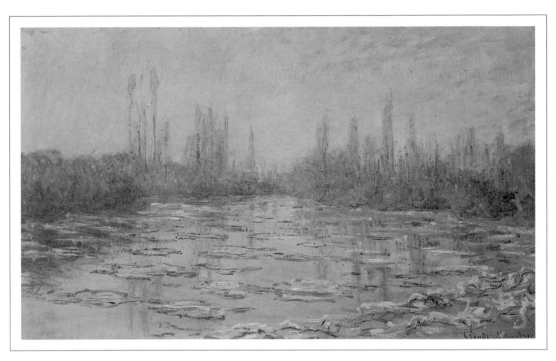

浮冰 1880年
油彩・畫布 60×100cm 法國巴黎 奧塞美術館

　　愛妻驟逝，留下一對稚子，陪伴他的是紅粉知己艾莉絲。這段戀情不但在當地受到側目，連昔日的同窗、畫友也不諒解。莫內無錢買柴給家人取暖，收藏家對他的作品也不熱衷，處在人生和現實的嚴冬，他試圖描繪凍結的空氣和河水，抒發沮喪冰冷的心情。幸好再寒冷的冬季總有過去的一天，春暖花開之後，也許正是柳暗花明又一村的全新景象。

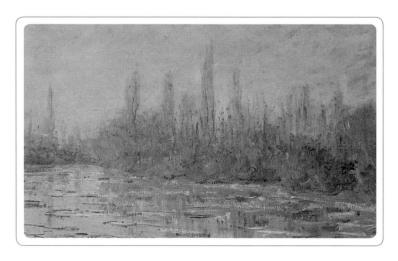

① 垂直與水平的構圖 🔍

莫內必須把握在冰塊融化之前畫下這幕奇景，所以他沒有太多時間選取角度，只以簡單的垂直和水平線條來構築畫面，重點全放在碎冰融化的河面。只見綠水浮冰，鬼魅般的白楊木和倒影相輝映，形成非常特殊的視覺畫面。

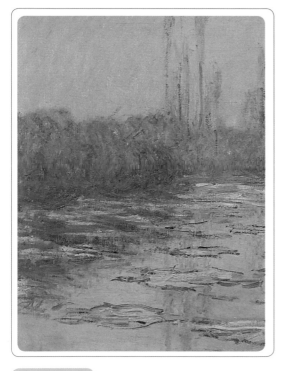

2 冷冽悲涼的氛圍 🔍

雖然沒有藍天白雲，但嚴寒的冬天也不會是慘白的一片，天空有些灰黃，雖非豔陽高照，卻也讓大地呈現各種顏色的層次，水面的白色浮冰泛著綠影，岸旁是綠色水草和紅黃相間的灌木，感覺冬人的寂少，自成一種蒼茫的美感。

視野延伸

維特耶的浮冰　1880年
油彩・畫布　65×93cm
法國巴黎　奧塞美術館

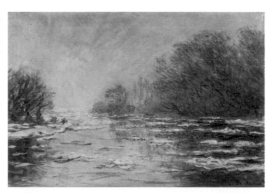

莫內在1880年畫了幾幅塞納河的浮冰，有幾幅是在維特耶畫的，也有在鄰近村莊拉瓦固畫的，顏色都偏土黃色系，不像阿戎堆時期的畫作充滿紅綠藍白的鮮豔對比。不過這一系列的浮冰作品，和莫內後期的睡蓮作品，在構圖上很有異曲同工之妙。

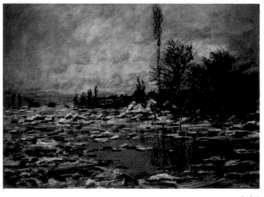

拉瓦固的碎裂冰河　1880年
油彩・畫布　私人收藏

大師莫內

1880 ▶ 1926

　　1880 年是莫內生涯的轉捩點，冬末他在維特耶畫塞納河浮冰時，還窮得沒有錢買柴火，然而他在六月辦了生平第一次個展，因畫廊老闆是出版社出身，經過媒體吹捧和宣傳，莫內一下子有名起來，也賣掉不少畫，沒多久他已經有能力帶著一家大小到外地度假寫生。此後，莫內的境遇一年比一年好轉，先前的畫商杜朗魯耶又有能力購買他的畫作，另一名重要畫商柏蒂也開始購買莫內的畫作，莫內利用雙方競爭的心理，將作品的價格愈推愈高，從早期的乏人問津，到後來的爭先搶購，莫內的成績已不可同日而語。晚年他在吉維尼定居，更吸引大批年輕畫家前往請益，讓吉維尼儼然成為一個畫家村。莫內不再是當年那個堅持理念的窮畫家，轉而成為備受推崇的印象派大師。

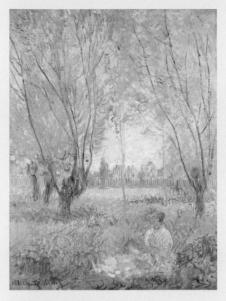

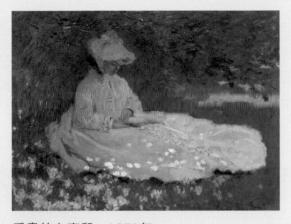

坐在柳樹下的女子　1880年
油彩・畫布　81×60cm
美國華盛頓　國家畫廊

看書的卡蜜兒　1871年
油彩・畫布　50×56cm
美國巴爾的摩　華特斯美術畫廊

這是莫內少數以艾莉絲為模特兒入畫的作品，風格很像早年在倫敦的「看書的卡蜜兒」。只不過艾莉絲在畫中面貌難辨，沒有卡蜜兒那幅作品充滿閒適優雅的神情。那是因為艾莉絲和先生歐希德一直沒有離婚，所以莫內盡量避免刺激輿論。不過他倒是常畫艾莉絲的幾名女兒，因為艾莉絲醋勁很重，不准他僱用其他模特兒，所以後期莫內畫中出現的女子，大多是蘇珊娜或布蘭雪。

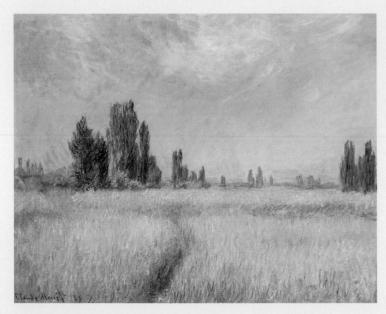

麥田　1881年
油彩・畫布　65×81cm
美國　克里夫蘭美術館

畫商杜朗魯耶的事業在這一年恢復正常，和莫內簽約定期買他的畫，於是莫內更能專心創作，決心從此不再參加沙龍展甄選，對於印象派畫展也不若以往熱衷。

艾特達的曼門

1883 年

✤ 大自然的鬼斧神工

　　艾特達是法國諾曼第地區的濱海小鎮，當地的白堊岩層長年受到海浪侵蝕，形成三道雄偉富奇趣的天然拱門，分別是曼門（La Manneporte）、阿法石門（Porte d'Aval）、阿孟石門（Porte d'Amont）。壯闊的海景加上天然奇石，吸引許多畫家到此作畫，包括布丹、庫爾貝和莫內等都有相關作品。莫內早期住在諾曼第，就曾畫過此區的風景，但是到了1882～1885年之間，他幾乎年年冬天都往艾特達跑，完成一系列的海洋風景畫。不過諾曼第冬天的海邊一向氣候惡劣，這批畫大多是先在當地草繪習作，等莫內回到畫室再根據習作完成正式作品。

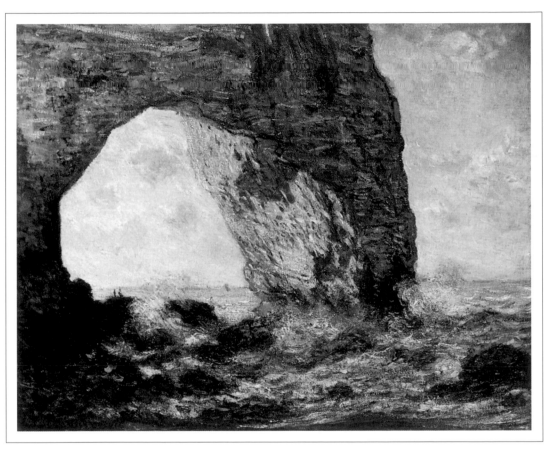

艾特達的曼門 1883年
油彩 · 畫布 65.4×81.3cm 美國紐約 大都會博物館

莫內以斑斕絢爛的灰藍和橙黃，構築明暗對比強烈的峭壁，雖然只是拱門一隅，卻已顯得奇偉壯觀，尤其海面上洶湧奔騰的浪花，更有驚心動魄的氣勢，讓人類在相形之下顯得謙卑渺小，透過莫內揮毫的彩筆，大自然宏偉的力與美在畫中表露無遺。

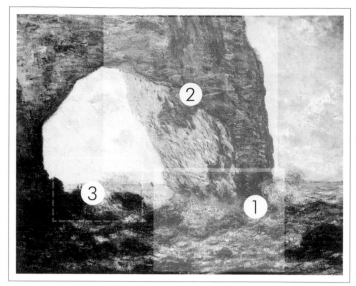

解析說明如下

1 氣勢磅礡的大海 🔍

雖然許多畫家都描繪過此地的海景，但莫內是最能捕捉海浪氣勢的一位。只見洶湧的浪花拍擊著岩壁。筆觸時而凌厲厚重，時而輕盈跳躍，在藍色的海浪波紋中，又激起白色的浪花和水氣，讓人彷彿感受到溼潤的海風，聽到海浪拍擊岩岸的聲音。

🔍 火焰般的 ② 金色岩壁

莫內畫的曼門和其他畫家的取景角度很不一樣。可能是受了日本浮世繪影響,他只取了局部不對稱的岩石拱門,我們只能看到岩石拱門的右邊石柱,但左邊卻硬生生被切掉了,不過莫內利用陽光照在石面所產生的明暗效果,以顏色來表現石灰岩的質感,只見陽光落在岩石上,留下橙色、黃色和金色的斑駁色彩,曾在現場看他作畫的小說家莫泊桑也忍不住驚歎,還把莫內作畫的過程寫進小說中,以文學性手法,直呼岩層被陽光鍍上一層金色火燄。

③ 人與自然的 強烈對比 🔍

在大自然宏偉壯觀的景緻與波濤洶湧的海浪中如果仔細看,會發現岩上站著兩個螞蟻般大小的人影,比起這片氣勢萬千的海洋,人類顯得特別渺小。

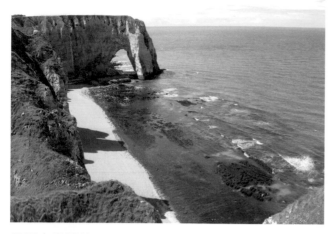

曼門實景照片

照片提供：Mari Troitskaya

不可思議的取景角度

從曼門的實景照片，就可以發現莫內只截取其中的局部入畫，而且就他取景的角度來看，當地是一片極窄的沙灘，恐怕除了駕船，根本沒有路能到達這裡作畫。究竟莫內是怎麼完成這「不可能的任務」呢？1885年莫內在這附近作畫，曾經差一點被海浪捲走，看來他的作畫熱情，已經到了奮不顧身的程度。

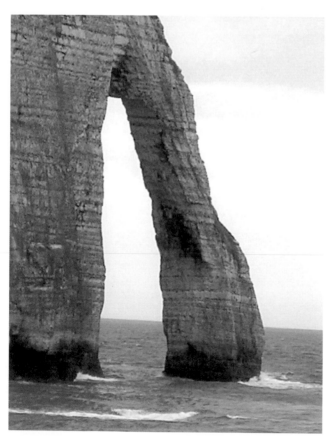

阿瓦石門（Porte d'Aval）

圖為阿瓦石門的實景照片，海蝕的力量能切割出如此巨大的石門，令人歎為觀止。

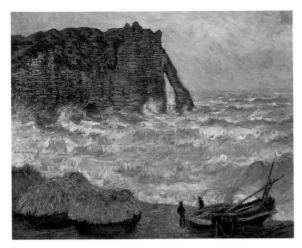

艾特達的波濤洶湧　1883年

油彩‧畫布　81×100cm
法國　里昂美術館

這是莫內另一幅描繪阿法石門的景像。庫爾貝也曾經以同一個角度畫過類似的海景，但相較之下，莫內的畫作彷彿將天氣、海潮和浪花的聲與影通通捕捉了進去。

暴風雨後的艾特達峭壁　1869年

油彩‧畫布　133×163cm
法國巴黎　奧塞美術館

庫爾貝 Gustave Courbert
1819～1877年

庫爾貝早些年也畫了阿瓦石門的奇景，他用的線條和色彩顯得格外清晰，雖然同樣表現出海邊孤寂的氣氛，卻少了莫內畫中浪花澎湃的動態感。

格蘭德普的海景　1885年

油彩‧畫布　66×82.5cm
英國倫敦　泰特畫廊

秀拉 Seurat　1859～1891年

同樣是海邊嶙峋的巨岩，秀拉在同時期也以點描法畫了一幅海景圖，但他以細小的點彩構築整個畫面，少了莫內波濤洶湧的氣勢，卻增加海面波光閃亮的顫動感。

艾特達海灘的漁船

1885 年

✖ 社會變遷的紀錄

 莫內每年走訪艾特達，不光是描繪大自然的奇岩和巨浪，偶爾也會轉身望向沙灘，隨手畫一些岸上風光，沒想到多年以後，這樣的畫作剛好替當時的社會變遷留下美麗的見證。原本艾特達只是一個淳樸自然的小漁村，但隨著便利的鐵路交通，從巴黎來的觀光客漸漸湧向這個海邊小鎮。這些名流雅士到海邊是為了欣賞遼闊的大海風光，可不是來看骯髒破舊的漁船，更不想忍受殘留在沙灘的漁穫腥臭味。為了龐大的觀光利益，一艘艘污黑破舊的漁船被拉上岸，海邊換成一排五顏六色的遊船。原本以捕魚為業的村民，如今開始學習做觀光生意……社會和經濟型態的變遷，正在畫面中悄悄上演。

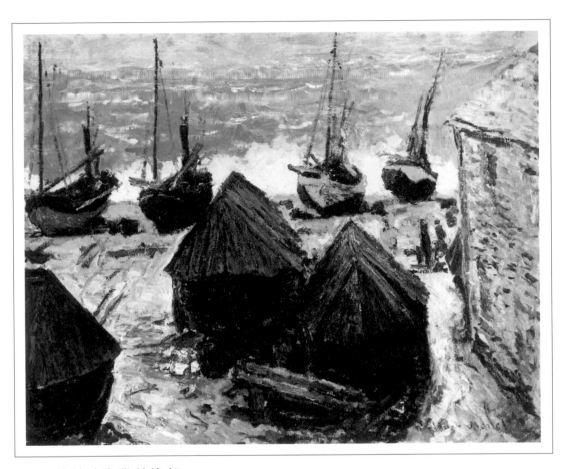

艾特達海灘的漁船 1885年

油彩‧畫布 65.5×81.3cm 美國 芝加哥藝術中心

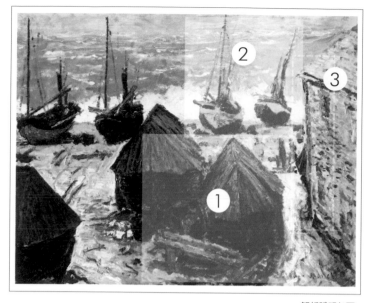

沒人知道莫內是一時興起隨手畫起岸上靜寂的漁船；或是在當地有所感觸，刻意畫下蛻變中的小鎮風光。總之因為這樣的時代背景，讓這幅畫顯得更有味道，漁船退居幕後，光鮮亮麗的小艇登場，彷彿述說物換星移的故事，更讓人覺得韻味無窮。

解析說明如下

1 如墳墓般死寂的漁船 🔍

人們常說莫內的繪畫世界沒有黑色。事實上他大部分的畫作確實如此，不過莫內在這幅畫中卻用了大量的黑色和深青色來表現被遠遠拖離海邊的漁船，只見這些漁船船底朝上，顯然短期內不會再出海了，和停靠在水邊的彩色遊艇，形成強烈的對比，倒V型的船腹看起來好像有斜屋頂的墳墓，彷彿宣告打魚維生的日子就要過去了。

2 巴黎人的潮流 🔍

海邊出現了螢光綠和朱紅的船隻,映著遠方的綠波白浪,看起來相當醒目漂亮。十九世紀的巴黎拜工業革命之賜,成為繁榮富庶的大都市,但高密度的人口讓巴黎居住品質其差無比。因此人們一放假就愛往郊區跑,呼吸新鮮的空氣,讓身心徹底放鬆。

🔍 連梵谷也驚豔的畫作 3

莫內用色一向活潑大膽,筆觸也是自由豪放,初到巴黎的梵谷看到這幅畫印象特別深刻,還和當時擔任畫廊經理的弟弟西奧大力推崇。梵谷也因為接觸到印象派鮮豔明快的風格,從此畫中的色彩整個亮了起來。

視野延伸

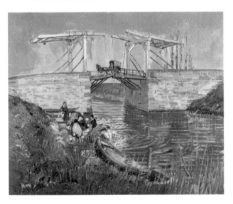

曳起橋 1888年
油彩・畫布　54×65cm
荷蘭渥特羅　庫勒慕勒美術館

梵谷 Van Gogh
1853～1890年

梵谷開始追求陽光、空氣,構築鮮豔的彩色世界,圖中的曳起橋石墩,和莫內的彩色石牆有異曲同工之妙,同樣顯得繽紛燦爛。

三艘漁船 1886年
油彩・畫布　73×92.5cm
匈牙利　布達佩美術館

這是另一幅描繪艾特達海灘漁船的佳作,浪花和沙灘的細節都非常活潑生動,黑色的船身覆蓋一層鮮豔色彩,勾勒出醒目的船緣,讓原本不起眼的小船變得美麗出色。

在吉維尼泛舟

✤ 秀麗的吉維尼

　　莫內於 1883 年在吉維尼定居下來，他在這裡一直住到 1926 年過世為止。這四十多年期間，他忙著建造花園，還從塞納河的支流艾普河引進河渠，在自家院子挖池塘、種蓮花，構築一個秀麗的世外桃源。

　　莫內還在河邊蓋了船塢，他可以從這裡駕著畫室遊艇出外寫生，這裡的河川河道狹小，兩旁都是濃密的綠樹，河底又長著隨波搖擺的水草，莫內對這樣的景象著迷極了，他企圖畫出水面倒影、清澈河水和水底綠草的豐富層次，其中尤其以這幅少女泛舟最是出色動人。只見綠草悠悠的河水，映著少女嬌嫩的容顏，真是清新甜美的人間好風景。

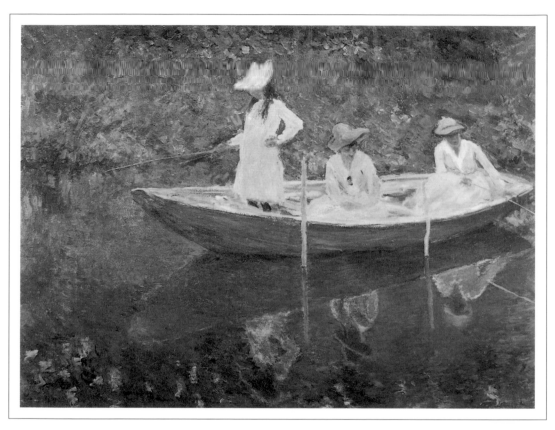

在吉維尼泛舟 1887年
油彩・畫布 98×131cm 法國巴黎 奧塞美術館

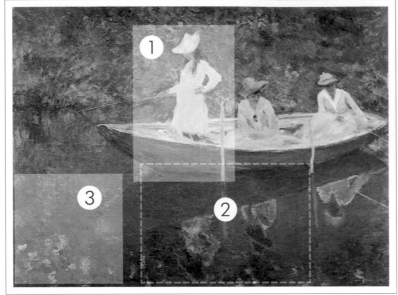

活潑溫暖的粉衣，正是花樣少女的青春色彩，三人置身在一片盈盈波動的深綠，形成鮮明又和諧的對比。如此泛舟垂釣的意境，宛如現代版的森林寧芙，給人恬美又夢幻的美好感受。

解析說明如下

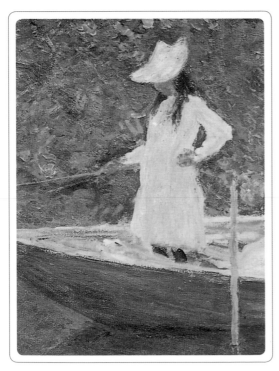

① 粉紅與深綠的對比 🔍

在一片深綠的蒼鬱林岸間，身穿粉紅衣裳的少女手持釣竿，低頭望向蘊藏豐富水草和遊魚的河面，沉穩的墨綠和活潑的粉紅，形成和諧無比的美麗色彩，畫中這三名少女都是艾莉絲的女兒，站在船頭的是年紀最小的喬曼妮，中間是蘇珊娜，最後面是布蘭雪，由於艾莉絲不准莫內僱用年輕貌美的女模特兒，所以莫內後期的畫作如果有女子的身影，大多是這幾位繼女。

2 高難度的層次表現 🔍

河面依稀映著少女的身影，但河底又有各色水草隨波飄動，莫內極力想描繪這種水清草綠的河面倒影，他經常癡癡地站在艾普河邊，動也不動地觀察這種美麗的影像，還寫信告訴朋友：「觀察是一件很美的事，但想要把它描繪下來，卻足以讓人發狂。」在河水的奔流中，既要表現水草的浮沉姿態，又要表現河水的透明度，以及陽光在河面映出搖曳的倒影，確實是高難度的層次表現。

🔍 如幻境般的綠色世界 3

整幅畫看不到半點天空和陽光，光線的變化全來自河面的倒影，岸邊的綠色灌木和綠色的河面幾乎連成一片，加上少女夢幻的粉紅色身影，很像一種虛實難辨的美麗夢境。

在艾普河上划船　1890年

油彩‧畫布　133×145cm
巴西聖保羅　聖保羅美術館

看到這樣一片綠意的河流，可能很難想像河流怎麼會綠成這樣？但是歐洲確實有許多小河因為河水清澈，河面淺窄，在岸上就能看到河底茂密的水草，在水中隨著水流搖擺，形成一大片舞動的綠帶，再加上沿岸的綠樹和倒影，形成豐富多元的綠色世界。

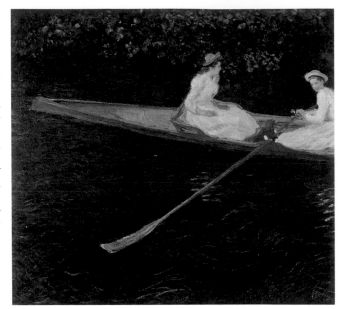

船上宴會　1893年

畫布‧油彩　90.2×117.1cm
美國華盛頓　國家畫廊

瑪麗‧卡莎特 Mary Cassatt
1844～1926年

　　印象派畫家很喜歡以水塘和遊艇為題材，來自美國的女畫家也嘗試將這樣的元素帶進畫中，不過她覺得光是描繪波光水影，作品會缺少主題。因此她把重點放在划船的人物，表現母子的親情，以及母子對划船者充滿信賴的眼神。

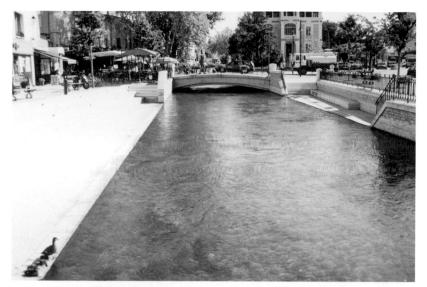

河流實景——法國普羅旺斯　索格鎮

照片提供：花敬霖

法國鄉間常見這樣的小河，上圖是流經南法索格小鎮的索格河，整條河因豐富的水草呈綠色，其實河水是清澈見底的。下圖則是俯拍索格河隨波飄動的水草實景，由照片就能看出莫內畫中的小河美景，其實已經非常逼真傳神。

夏末時分的乾草堆

1890 年

✤ 從兩張到二十五張：主題式的系列作品

　　莫內於1890～1891之間以「乾草堆」為主題畫了許多系列作品，原先他只準備了兩張畫布，打算畫下晨昏變化的農田美景，結果一下筆卻欲罷不能，因為光線變化得太快了，兩張畫布根本不夠用，於是在繼女布蘭雪的協助下，莫內一口氣畫了二十五張乾草堆的作品，雖然主題相同，但作品分別捕捉同一天不同的光線，或是不同季節、不同天氣的色彩氛圍。這些作品在杜朗魯耶的畫廊展出造成轟動，幾天內就銷售一空，而且每幅畫的售價高達一千法郎，莫泊桑稱讚他是捕捉畫面的獵人，年輕一輩的藝術家對此系列也讚譽有加，包括野獸派的德尼、烏拉克曼，俄國的康丁斯基等等，都受到這些畫作的啟發。

　　這也是莫內生平第一次獲得全面性肯定的展出，藝評家不再尖酸批判他的作品了，也由於收入豐厚，莫內終於有錢買下在吉維尼租賃的房子，開始打造屬於他自己的印象花園。

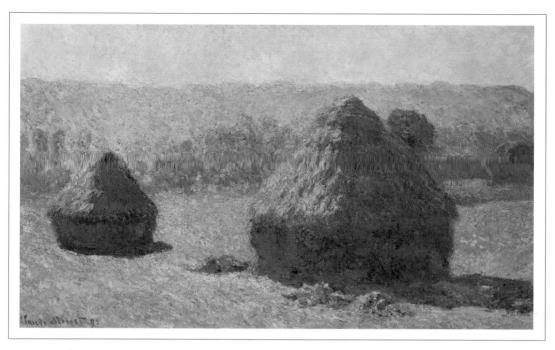

夏末時分的乾草堆　1890年

油彩‧畫布　60×100cm　法國巴黎　奧塞美術館

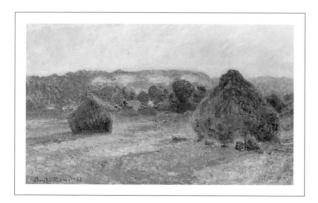

乾草堆──夏末，傍晚的效果　1891年

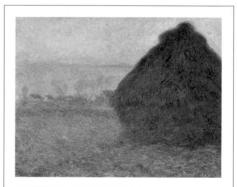

乾草堆──日落　1891年

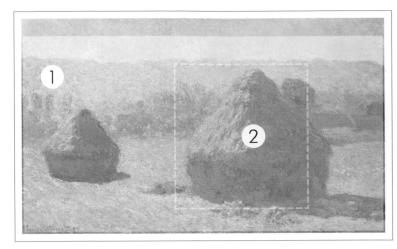

解析說明如下

　　莫內以極其簡單的具象形體，表現變化萬千的大自然光影，畫下稍縱即逝的瞬間印象。雖然只是不起眼的乾草堆，卻因為不同的時間、氣候和季節，而有了各種調性的繽紛色彩，給人無限的想像空間，也再次見識到莫內的色彩魔力。

🔍 別具意義的乾草堆 ①

這種乾草堆在十九世紀很流行。農夫在七月收割小麥之後，會把帶穗的小麥高高堆起，外面再以乾草覆蓋，以達最好的保存效果。因為當時的打穀機還很有限，要從一個村落載送到另一個村落輪流使用，所以等所有的農田都完成打穀工作，往往已經隔年三月了。所以莫內才

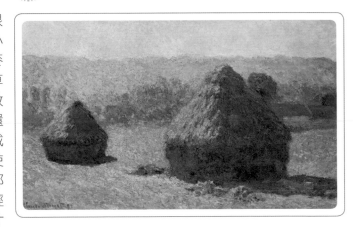

能從1890年夏末一直畫到1891年春天。法國各地的麥草堆形狀都不一樣。莫內畫中的乾草堆形式是諾曼第一帶的作法，高度約4～6公尺。不過後來有了穀物收割車後，這種貯存穀物的方式已不復見。

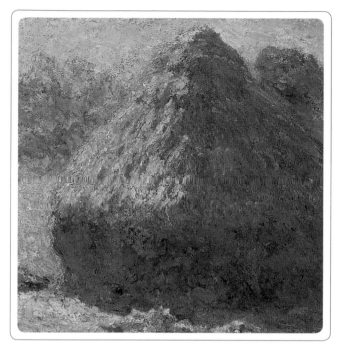

2 幾近抽象的絢爛色彩 🔍

莫內並不是在畫乾草堆的「形體」，而是在畫覆蓋其上的色彩，捕捉稍縱即逝的光輝。當晚霞映上乾草堆，將乾草堆染上誘人的桃紅，金黃色的天空襯出黑褐色的草堆剪影，草堆的輪廓還有火燄般的紅彩暈染開來，乾草堆的形體被忽略了，只看到美麗的色彩在畫面流轉，難怪康丁斯基對這些畫作留下深刻印象。日後他曾說莫內的乾草堆讓他瞭解調色盤的力量有多大，這些畫超越他最狂野的夢境。

◆ 簡單的構圖，對應的色彩

如果要讓小朋友學習畫莫內，「乾草堆」是很好的主題，因為它的構圖非常簡單，就是平原上的一垛或二垛乾草堆，然後簡單分成受光面和背光面，就可以畫出各種色彩的乾草堆。例如右圖是乾草堆矗立在雪地之上，清晨的陽光在地上落下長長的影子，乾草堆因光線照射而有了明暗的對應。

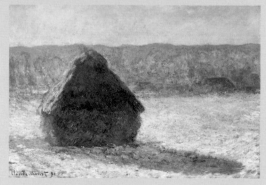

乾草堆——雪的效果，早晨　1890年

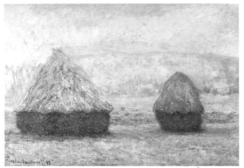

乾草堆──溶冰期，日落　1891年

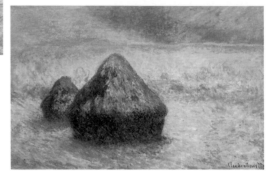

乾草堆──雪的效果夕陽　1891年

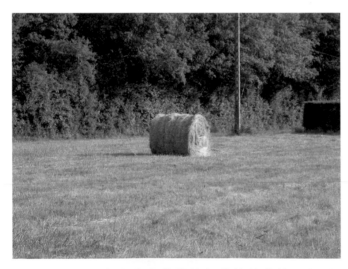

乾草堆實景：
攝於法國羅亞爾河區

　　歐洲雖然不再有貯存麥穗等待打穀的乾草堆。但夏季田野間依然可見這種成綑的圓柱形乾草堆，這是以機械割草綑收，然後套上塑膠套供草料發酵，到了冬天就成了營養多汁，可供牛羊食用的青貯飼料啦！一綑綑的乾草堆靜立在平原中，多少可以想像當年莫內作畫的情景。

不列塔尼的秋收　1889年

畫布‧油彩　92×73cm
英國倫敦　科特爾德學院畫廊

高更 Gauguin　1848～1903年

高更旅居法國不列塔尼期間（1886～
1891年），也畫了不少淳樸的鄉間景
色。高更不喜歡印象派只講求色彩的
美學，認為繪畫不光是用眼睛看，也
要用大腦想，他和莫內、雷諾瓦等人
不合，印象派畫家只有竇加推崇高更
的藝術表現，他的線條和色彩明鮮明
大膽，作品有種原始奔放的魅力。

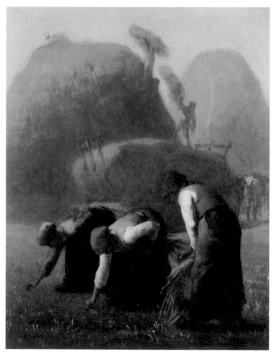

拾穗　1853年

油彩‧畫布　37.5×28.5cm
紐約　私人收藏

米勒 Millet　1814～1875年

早些年巴比松畫派就常以農夫和麥
田為主題。這幅「拾穗」雖然沒有
米勒在1857所畫的「拾穗」聞名，
卻清楚描繪出農夫如何將收割的麥
穗堆疊成高高的乾草堆，而巴比松
地區的乾草堆，果然和諾曼第地區
的乾草堆，在外形上有些許不同。

四棵白楊樹

✤ 七分鐘，畫一幅

　　「白楊樹」和「乾草堆」系列作品，差不多都在 1890～1891 年期間完成，可見莫內的創作力多麼驚人。據說莫內在作畫期間，艾普河畔這一排白楊樹已經賣給當地木材商，莫內還因此商請標到這些白楊樹的木材商暫緩砍伐，表示他願意貼補差額，條件是讓他完成這一系列畫作再砍樹。在獲得木材商首肯之後，莫內火速畫出籠罩在晨昏、陰晴、季節等不同氛圍的白楊樹。他下筆又快又好，平均七分鐘就能完成一幅白楊樹，一天最高紀錄完成十四幅畫作。這麼「拚命」倒不是想挑戰世界紀錄，而是因為光線的變化太過快速，往往只隔幾分鐘，白楊樹的葉面受光程度就不一樣了。於是莫內只能盡量快筆揮毫，等陽光一轉變，立刻又拿出另一張畫布，描繪另一種光線氛圍下的白楊樹。

　　下頁就讓我們來欣賞，莫內的白楊樹系列畫作所呈現的各種美感與韻味。

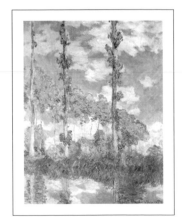

白楊樹──夏天
1891年

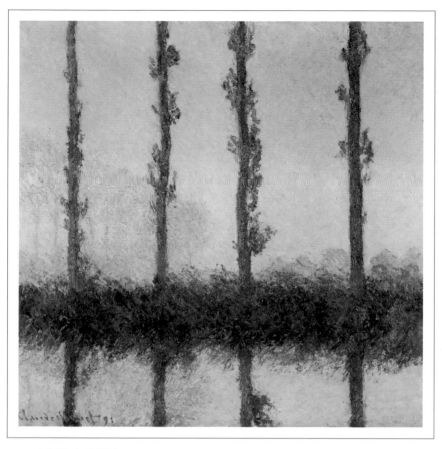

四棵白楊樹 1891年
油彩‧畫布　81.9×81.6cm　美國紐約　大都會博物館

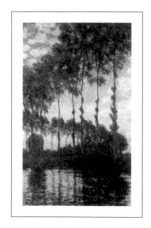

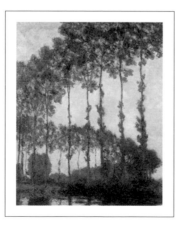

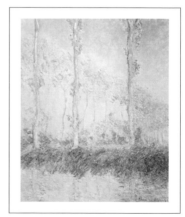

白楊樹——日落
1891年

白楊樹——暮色中
1891年

白楊樹——
三棵粉紅樹，秋天　1891年

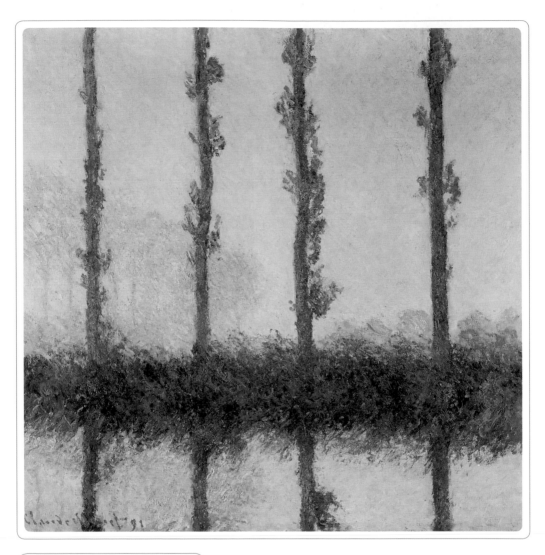

幾近抽象的絢爛色彩 🔍

相較於圓圓胖胖的乾草堆，白楊樹則顯得瘦長的它們就像天地間筆直的垂直線，在畫面形成安定的垂直線，而四棵樹相互平行，好像把整個畫面分成四等分，這是大自然奇妙的秩序感，於是不管天氣和陽光怎麼變，這些畫作總維持某種安定的美感。

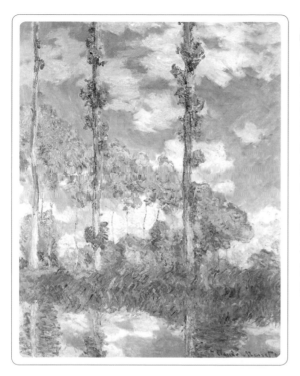

虛與實的完美接合 🔍

過去莫內在阿戎堆時期的畫作，往往把大半的畫面空間，留給水面倒影的表現，但白楊樹系列卻剛好相反，河面僅佔畫面底部的一小部分，連白楊樹的倒影都被硬生生切掉，莫內把大部分空間都留給向上發展的白楊樹，刻意表現白楊樹高聳入雲的氣勢。岸上的林木和水面的倒影連成一線，更誇張拉長了白楊樹的高度，虛與實被巧妙地連結起來，這種又細又高的落葉喬木，確實是相當美麗特殊的景觀。

🔍 一路蜿蜒的S弧線

莫內這系列的畫作有幾組構圖，有四棵白楊樹的組畫；也有以七棵或三棵白楊樹構成的組畫，而這些筆直樹幹的背後，通常還能看到一排蜿蜒而去的白楊樹，因此在筆直、平行的樹幹間，又有樹葉形成弧線優美的S曲線，雖然這系列畫作缺乏立體的空間感，但活躍跳動的色彩對比鮮明，直線與弧線豐富了視覺畫面，像這樣的作品早已超越寫實的風景，頗有幾分抽象和裝飾藝術的味道。

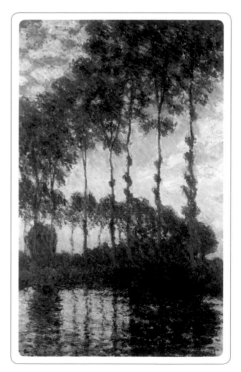

山毛欅林　1902年

油彩‧畫布　100×100cm
德國　德勒斯登美術館

克林姆 Klimt
1862～1918年

克林姆和莫內雖然是同時代的畫家，但一個在法國，一個在維也納，兩人
的風格發展當然不一樣。克林姆的作品裝飾性強，線條優美而複雜，在他
筆下的山毛欅林，有種樹木步入秋冬的蕭索，讓人想到生命的沉寂和死
亡，不過在技法上，頗有幾分印象派點描法的味道，只見滿地五彩繽紛的
落葉，配上同樣是頂天立地修長樹幹，既有印象派色彩氛圍，又充滿德奧
畫家在世紀末那種憂鬱浪漫的情懷。

白楊樹 1879～1882年

畫布・油彩 92×73cm

法國巴黎 奧塞美術館

塞尚 Paul Cezanne

1830～1906年

塞尚也參加過幾屆印象派畫展，和莫內是多年好友，比起莫內喜歡捕捉浮光掠影的「虛」，塞尚偏好捕捉自然萬物的「實」，他擅長用色塊堆砌物體的飽實感，作品顯得厚重紮實。

白楊樹實景：攝於比利時

照片提供：Bruno Misseeuw

白楊樹屬落葉喬木，因此四季林相皆美，成為古今畫家、攝影家偏愛的取景主題，在歐、美和亞洲都能見到這種楊柳科的植樹。歐洲河邊常見這樣一整排的白楊木，它的根部穿透力極強，有利於水土保持，岸邊林木和水中倒影交織成美麗的畫面，這和栽種於陸地或山間的白楊樹，又是不一樣的風情。台灣南投的梅峰農場，也有著名的「白楊步道」可以踏青賞景哦！

盧昂大教堂

1894 年

✚ 由室內往外畫的風景

　　莫內在「乾草堆」和「白楊樹」的系列作品之後，再次以盧昂大教堂為題材，繪製一系列不同氛圍的組畫。早年莫內就曾經數度到盧昂描繪塞納河沿岸的風景，不過這次他要挑戰的是盧昂的古蹟——聖母大教堂。很難想像印象派畫家會對宗教主題有興趣，竟然畫起教堂來了。不過在莫內眼中，教堂就像「乾草堆」和「白楊樹」一樣，是迷人的受光物體，他畫的是光線和大氣變化，教堂只是古城風景的一部分，並沒有什麼宗教寓意。

　　莫內在盧昂下榻的旅館剛好面對大教堂，於是他從二樓房間憑窗眺望外頭的大教堂。畫下教堂晨昏陰晴的變化。已經五十多歲的莫內其實不年輕了，他不再像中年時期能頂著冬天的刺骨寒風，描繪諾曼第沿海的波濤洶湧。這次他選擇待在溫暖的室內，透過窗戶描繪高聳肅穆的教堂。

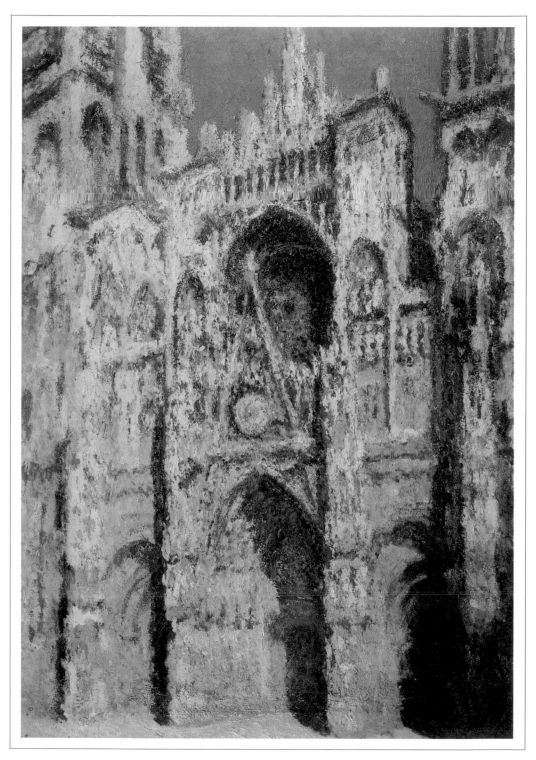

盧昂大教堂 1894年

油彩‧畫布　107×73cm　法國巴黎　奧塞美術館

解析說明如下

莫內破天荒坐在屋內從事「戶外寫生」，不過這樣並沒有比較輕鬆，相較於七分鐘畫一張的「白楊樹」，這批畫卻讓莫內吃足苦頭，他兩度前往盧昂，前後畫了兩年還不滿意，甚至覺得沮喪氣餒，最後莫內是在吉維尼的畫室憑印象完成這批作品的，幸好展出之後同樣得到一致的好評。

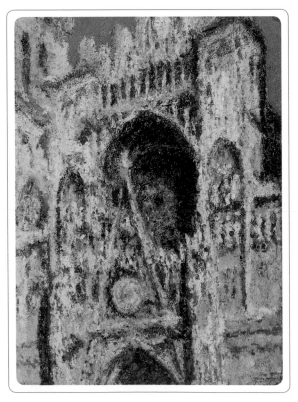

① 繁複多變的陰暗細節 🔍

哥德式教堂向來以繁複精細的雕刻聞名，然而這些細節卻讓莫內傷透腦筋，因為善變的天氣和陽光，讓這些細部的明暗陰影隨時都在變化。莫內寫信給艾莉絲和杜朗魯耶，表示自己畫了八天仍一無所獲，簡直快崩潰了。每次他凝神觀察，每次都看到之前沒注意到的細部，這樣簡直沒完沒了。莫內在1892年和1893年兩度前往盧昂，每次各待了兩、三個月作畫，但仍畫不出滿意的作品，回到吉維尼他累到整整臥床三天，簡直心力交瘁。所以莫內在1894年並沒有三度前往盧昂完成畫作，而是憑記憶在吉維尼的畫室完成這批畫。因此這批畫作大多被標上1894年，並在1895年交由杜朗魯耶的畫廊展出，帶給世人全新的視覺驚豔。

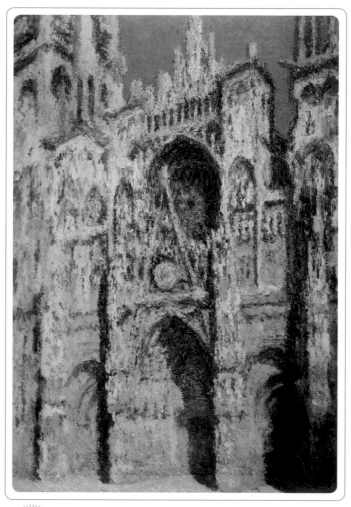

2 面貌多變的大教堂 🔍

莫內從窗戶望出去，只能看到教堂西翼的局部，兩側
塔樓的尖頂都在視線範圍之外，於是他就畫這樣的局
部牆面，過去從來沒有人以這麼奇怪的構圖來畫教
堂，莫內再次創造先例，細心觀察大教堂在不同時
間、不同天氣的光線中，教堂的牆面會產生多少色澤
光彩，他總共完成三十多件取景角度相似，色調氛圍
卻各自不同的「盧昂大教堂」，當這些作品在畫廊一
字排開展出，觀畫的人們好像走過盧昂的一天，看到
教堂的晨昏移轉，令人歎為觀止。

晨曦中

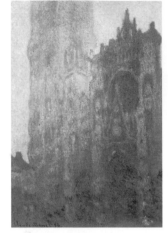

清晨的大教堂

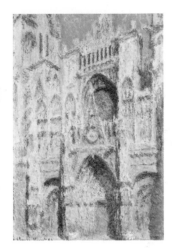

正午

暮色中

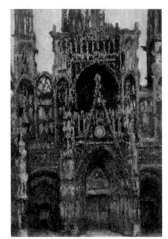

棕色調

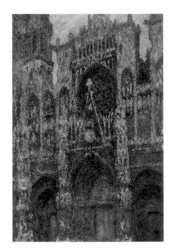

陰天‧灰色調

海市蜃樓的幻影 🔍

盧昂的大教堂建於西元1202年，是集眾多工匠之力，費時兩百年才興建完成的哥德式教堂。在1876到1880年間，這座教堂還是全世界最高的建築物，如此雄偉壯麗的大教堂，一直給人穩若磐石的印象，然而莫內卻在天剛亮的時刻，捕捉到教堂朦朧虛幻的魅影，沒想到屹立數百年的堅實建築，也會有海市蜃樓般的虛幻面貌。

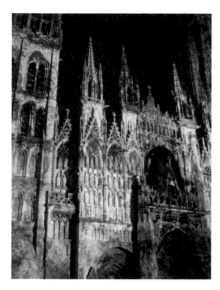

盧昂大教堂實景：莫內燈光秀

照片提供：Simon Anderson

如果夏天到盧昂旅行，必然不能錯過教堂晚上的燈光秀。主辦單位會以彩色的雷射光束，將莫內的名畫一一打在教堂的牆面，形成畫作與實景合而為一的奇特畫面。古色古香的老教堂立刻變成五顏六色的印象派名畫，現場再配上悠揚的音樂，實在是一場別開生面的夏日饗宴。

奧維的教堂　1890年

畫布‧油彩　94×74cm
法國巴黎　奧塞美術館

梵谷 Paul Cezanne　1853～1890年

同時期梵谷也曾畫了一幅「奧維的教堂」，鄉間教堂顯得嬌小玲瓏，線條卻是歪斜扭曲。梵谷不是在表現教堂的神性，而是抒發內心的紊亂鬱抑，暗雲流動的黑夜，呈現一種山雨欲來的悲劇性，同年六月梵谷就在麥田舉槍自殺了。

從原野遙望索爾斯堡大教堂　1831年

油彩‧畫布　151.8×189.8cm
英國　倫敦國家畫廊

康斯塔伯 John Constable
1776～1837年

一般要將教堂納入風景畫中，總會把教堂的安排在中景，這樣才能完整畫出教堂高聳入雲的尖塔，表現對神性的崇拜直達天庭。

睡蓮池上的拱橋

1899 年

✤ 印象派的花園聖殿

　　莫內在1890年買下在吉維尼的住處，就開始整頓自家前面的花園，他一直很迷戀日式浮世繪那些優雅的庭園造景。幾年後他買下鄰近的土地，開鑿河道和池塘，從日本引進口東方品種的睡蓮、柳樹和竹子等植物。甚至在池塘上方架起一座拱橋，歷經大約十年時間，終於打造一座頗富東方情調的日本花園。並在 1899 年以日本拱橋和池塘為主題，創作一系列的庭園畫。晚年莫內大多待在家裡蒔花弄草，自己打造大自然美景。莫內一邊養花，一邊作畫，這是風景畫家最愜意的生活吧！如果說大自然就是印象派所信仰的宗教，那麼莫內這座歷經數十載打造的花園，簡直就像一座教堂聖殿。接下頁，我們將為您介紹莫內後半生在睡蓮池上的畫趣。

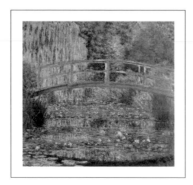

睡蓮池・綠色調　1899年

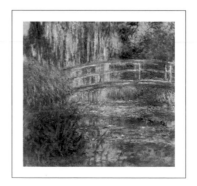

睡蓮池　1899年

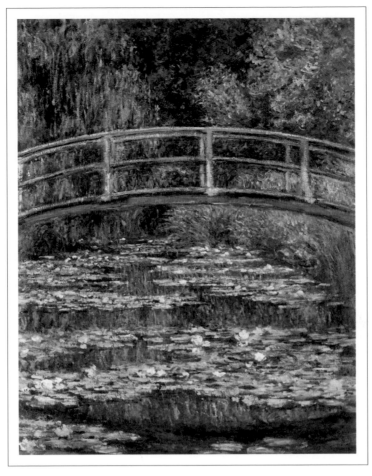

睡蓮池上的拱橋 1899年
油彩・畫布　92.7×73.7cm　美國紐約　紐約大都會美術館

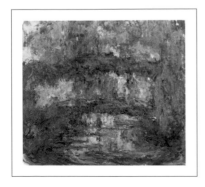

日本橋　1918～1924年

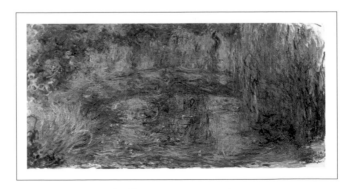

日本橋　1918～1924年

新的花朵，新的趣味 🔍

莫內最後二十五年的歲月，幾乎都在畫睡蓮，他對這些生長在水面的水草花卉非常迷戀，還僱用了專門的園丁照顧這一池花，為了讓來自東方的「嬌客」能適應歐洲的氣溫，池塘還設置特殊的水閘，讓池水的溫度可以提高。池裡睡蓮的位置、組合，都是依照莫內的理想去安排、種植的。莫內也用繽紛豐富的色彩，去描繪這一池的生趣盎然。

解析說明如下

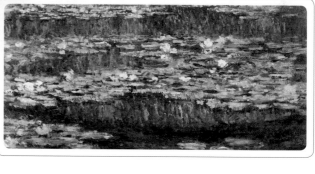

庭院深深的綠意 🔍

此系列的風景畫作相當大膽創新。畫中沒有天、沒有地，就是一彎小橋，一池蓮花水草，隱約只看得見陽光灑在水面，拱橋的暗紅色倒影在畫面最底處，但整幅畫看不到天空陸地，分不清真實和倒影，讓人失去方向感，迷失在這一片綠意中。莫內在阿戎堆時期的河畔風光，總會看到清楚的地平線，但現在他已經不需要這些經緯線條來構圖了。

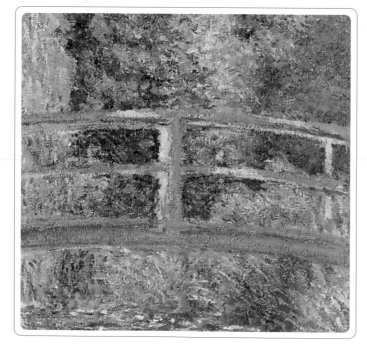

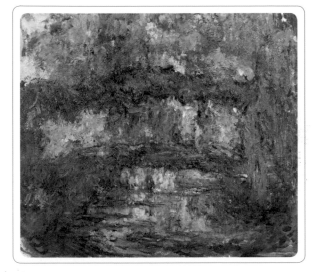

幾近抽象畫的拱橋花園 🔍

1901年以後，莫內再一次擴建花園。原本的拱橋上方，又加上拱門屋頂，然後在上面種了攀藤植物。莫內在1918～1924年間，又畫了幾幅日本拱橋，但整個畫面比先前的作品更狂放抽象，晚年的莫內深受白內障所苦，甚至一度中斷作畫，後來經過醫生開刀，又配戴特殊鏡片，才能繼續他最熱愛的繪畫，從畫面隱約可辨視出拱橋和上方的藤蔓，但具體形象幾乎消失在豐富的色彩中，頗有幾分抽象畫的味道。

視野延伸

雨中的橋　1887年
油彩·畫布　73×54cm

梵谷 Van Gogh　1853～1890年

弧度優美的拱橋讓西方藝術家著迷不已，梵谷也曾臨摹過日本浮世繪畫家歌川廣重的作品《大橋驟雨》，表現拱橋細雨的詩意。

龜護天神廟內一景

歌川廣重　Utagawa Hiroshige　1797～1858年

莫內很可能以這樣的浮世繪版畫為原型，來構築他的日本花園。他從年輕時就熱愛日本浮世繪，後來有機會在自家庭院打造小橋流水，自然要按照自己的理想去布置。與其說這座花園是為了莫內的藝術創作而建，倒不如說這座形式獨特、色彩豐富的花園，本身就是一件活色生香的藝術作品。

國會大廈，
陽光穿破霧中

1904 年

✤ 睽違三十年的風景

　　莫內在 1870 年曾避居倫敦遠離戰亂，當年他就愛上倫敦的霧氣迷濛。睽違三十年之後，莫內在 1899、1900 和 1901 年三度造訪倫敦，原因之一是探望在英國念書的次子米榭，原因之二是莫內計劃創作一系列的霧都風景。此時莫內已不再是當年那個窮困無名的小畫家，他累積了三十年的繪畫經驗，同時又頂著印象派大師的光環，當他再度畫下泰晤士河畔的國會大廈，自然和年輕時期的作品有全然不同的筆意。但莫內同樣地又遇到畫盧昂大教堂時的情況，大自然的陽光霧氣轉換迅速，為了捕捉眼前稍縱即逝的畫面，莫內換過一張又一張的畫布，花了許多功夫，最後又是精疲力盡，帶著一堆未完成的畫作回到吉維尼。經過幾年的整理修潤，莫內在 1904 年才挑出三十七幅系列作品在巴黎展出。下頁將為您重點介紹莫內眼中國會大廈的變化。

海鷗飛翔的國會大廈
1904年

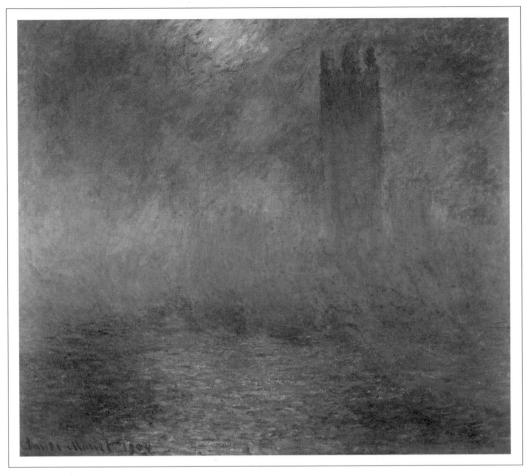

國會大廈，陽光穿破霧中　1904年
油彩·畫布　81×92cm　法國巴黎　奧塞美術館

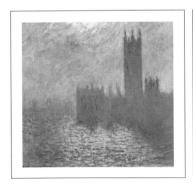

暴風雨中的國會大廈
1903年

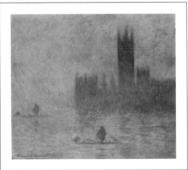

霧中的國會大廈
1903年

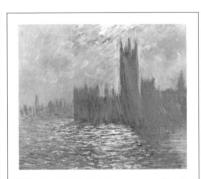

國會大廈
1905年

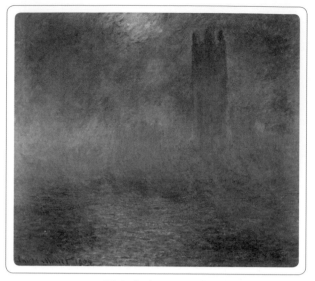

國會大廈，陽光穿破霧中　1904年

早年莫內畫的國會大廈（如P70），只是靜靜立在畫面一角，感覺是靜態、被動的物體，比較沒有自己的生命力，但是到了1904年這一批畫作，莫內已經把國會大廈搬到畫面中央，而且建築物本身似乎會跟著四周的光線霧氣變化形體，多了一種想像的律動與生命力。經過三十年的歷練，莫內的技法已不可同日而語。

幽靈般的古堡 🔍

莫內從泰晤士河對面的聖湯瑪士醫院取景，描繪矗立在河畔的國會大廈，英國國會大廈又稱西敏宮，西北側的鐘樓就是倫敦最有名的地標「大笨鐘」。這座宮殿最早可回溯到十一世紀，只可惜被1834年一場大火，幾乎燒得面目全非，目前的國會大廈是十九世紀修復重建的。莫內捨棄石造城堡的質感，只以簡單的剪影來呈現國會大廈的輪廓，加上倫敦向來多霧，感覺像一幢鬼影重重的幽靈古堡。

🔍 狂野生動的筆意

這是「國會大廈」系列最後完成的一幅作品，整體氛圍和前幾幅霧氣迷濛的河畔風景已大不相同，莫內以鮮明的藍綠色豪邁揮灑，建築物主體和河面倒影幾乎是一筆呵成，如此狂野率性的筆觸，已經到了讓人歎為觀止的地步。整幅畫只見舞動的線條，再也沒有確切的形體和地平線。這幅畫的名稱只是簡單的「國會大廈」，莫內不再附加天氣或時節的形容描述，純粹以近似野獸派的色彩，留給世人自由的想像空間。

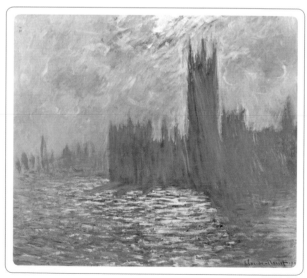

國會大廈　1905年

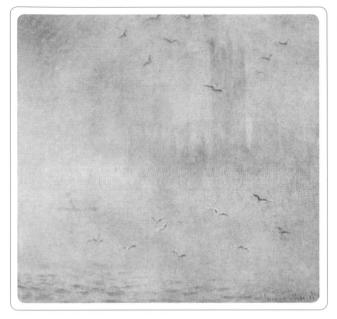

海鷗飛翔的國會大廈　1904年

深刻在腦海中的霧景 🔍

為了捕捉倫敦瞬息萬變的霧景，莫內隨著大氣變化不停抽換畫布，企圖捕捉稍縱即逝的畫面。但光影和霧氣隨時在變，很難找回一模一樣的景色，他起碼畫壞了一百多張畫布。最後又帶著一批未完成的作品回到吉維尼，而迷濛夢幻的霧都印象，早已深印在莫內心中，經過三年半的修潤，憑記憶再次呈現倫敦的迷人霧景。莫內在吉維尼修改畫作的時候，曾寫信給杜朗魯耶表示：「此刻我人不在倫敦，但是我的心在那裡。」

視野延伸

從泰晤士河南岸看倫敦的西敏宮夜景

西敏宮是英國國會上下議院的所在地，西元1987年被列為世界文化遺產。由於佔地寬廣，要欣賞國會大廈的最佳角度，就是像莫內一樣到泰晤士河的對岸取景，可以同時看到美麗的宮殿和河面倒影。

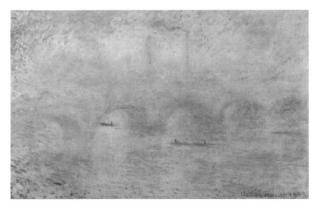

滑鐵盧橋　1900年

粉彩　30×37cm
法國巴黎　瑪摩丹美術館

莫內在倫敦停留的期間主要是進行三組不同主題的系列作品，除了「倫敦國會大廈」，還有「滑鐵盧橋系列」和「查令十字路橋系列」。

威尼斯的黃昏

1908 年

✤ 最後一次旅行的回憶

　　莫內在 1908 年秋天偕妻子到義大利威尼斯旅行。浪漫的威尼斯風情和歐洲其他城鎮大不相同，讓莫內在 10 月 1 日一抵達，忍不住就驚呼這裡「漂亮得無法下筆，是無法描繪的美麗風景」。說是這樣說，他還是忍不住畫下三十幾幅威尼斯風光。只不過莫內聲稱這些作品只是隨性、原始的畫作。充其量是這趟旅行的個人紀念而已。以往莫內在秋冬到艾特達畫懸崖海浪，或是到盧昂畫大教堂。他都是單獨前往，一個人埋頭苦畫，過程相當辛苦。而這次旅行確實和過去不一樣，莫內帶了艾莉絲同行，兩人在浪漫的水都度過一段愉快的時光。讓莫內忘了自己的年紀，整個人都年輕起來。他原先打算隔年再重遊威尼斯的，無奈回國沒多久艾莉絲就生病了，並在1911年去世，莫內自然情緒沮喪，更無心再出遠門。這一系列風光旖旎的作品，就成為兩人最後一次出遊的甜美回憶。莫內在吉維尼繼續修潤這些畫，並在 1912 年展出其中二十九幅，依然受到熱烈的好評。

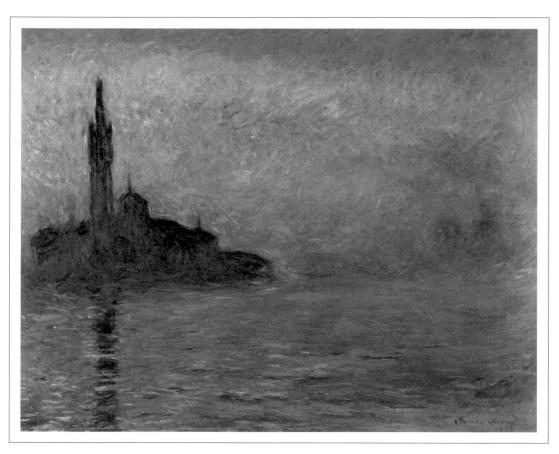

威尼斯的黃昏 1908年

油彩・畫布 73×92.5cm 日本 石橋美術館

新印象派畫家席涅克在畫展看過這批畫以後，忍不住大讚莫內的作品比以往更美，更有力量。畫中景色和畫家的情緒和諧地合在一起，完全沒有任何矛盾衝突，他認為這系列畫作堪稱莫內一生最高境界的表現。

解析說明如下

1 黃昏下的聖喬治大教堂 🔍

威尼斯從十二世紀起就是南歐的商業重鎮，十五世紀更發展出威尼斯畫派，以繽紛的色彩和詩情畫意的風光聞名，也影響後世的繪畫發展。莫內這張「威尼斯黃昏」的取景角度，是從威尼斯本島隔著運河和潟湖，遙望位於聖喬治島上的聖喬治大教堂。在夕陽的餘暉中，簡直像火燒似的紅光萬丈，將建築物再次融入大自然之中。威尼斯系列也是莫內最後一次以建築物為繪畫主題，之後莫內幾乎專注在睡蓮系列的創作。

聖喬治大教堂實景

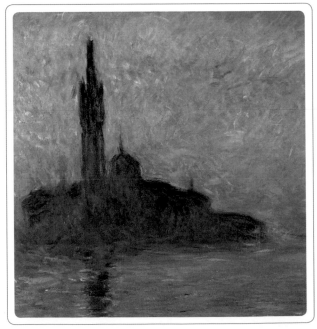

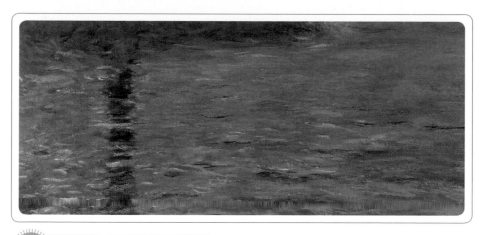

② 忍不住的波光水影 🔍

威尼斯和其它歐洲城市不同的地方，就是以水路代替陸路，島上沒有汽車，船舶是主要的交通工具。莫內出發前並沒有打算在此地作畫，因為有太多畫家都畫過這個景觀特殊的水上城市，然而等他到了風光明媚的威尼斯，還是忍不住技癢，又拿起紙筆畫下他最愛的波光水影。

泰納：泰梅賴爾號戰艦局部

③ 充滿浪漫主義的風情 🔍

此系列絢爛生動的光彩，讓人聯想到泰納的畫作，感覺莫內在威尼斯的作品比以往更接近浪漫主義的風格。畫中注入更多的情感和想像，他不再忙著捕捉稍縱即逝的光影，有愛妻為伴，他的作品柔和溫暖，以近似觀光客的心態，畫下美麗的風景和心情。

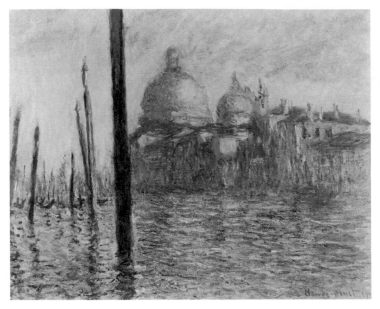

威尼斯大運河　1908年
油彩・畫布　73.7×92.4cm
美國　波士頓美術館

威尼斯大運河是此地
的交通命脈，莫內運
用了河面的停泊竿，
讓水平的河面和垂直
的竿影達到均衡和諧
的視覺效果，早期馬
奈也曾經以這種方式
畫過威尼斯的風景。

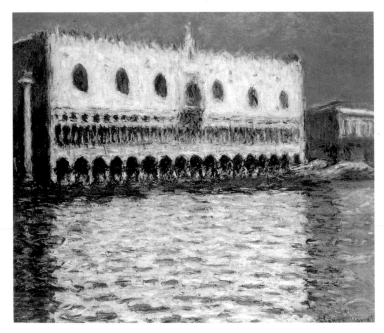

威尼斯道奇宮　1908年
畫布・油彩
81.3×100.3cm
美國　布魯克林美術館

莫內以遊客的心情，畫下威尼斯必遊的景點，大運河、道奇宮等都是威尼斯不
可錯過的觀光聖地。彷彿莫內透過彩筆，畫下一張張美麗的「風景明信片」，
難怪莫內表示這些畫作比較像他和艾莉絲的旅遊紀念。這和莫內彩繪「盧昂大
教堂」時，完全是不同的心境和目的。

藍色威尼斯　1875年

畫布·油彩　58×71cm
美國佛特蒙　謝爾本博物館

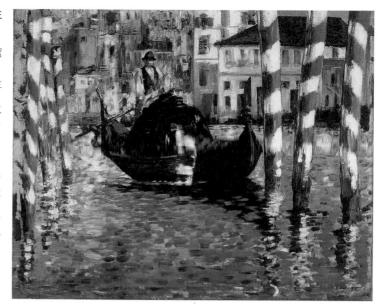

馬奈 Manet 1832～1883年
嚴格來說馬奈不算印象派
畫家，他從來不曾參加印
象派畫展。然而他描繪
威尼斯大運河的「藍色威
尼斯」卻很有印象派味
道，他以飽和的白色和藍
色，將水光和倒影表現得
極為出色。

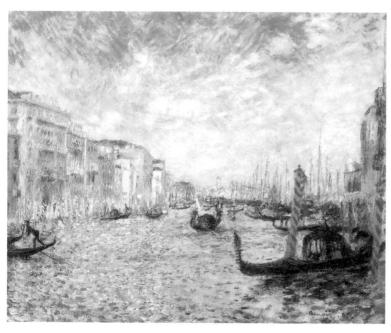

威尼斯的大運河　1881年

畫布·油彩
54×65cm
美國　波士頓美術館

雷諾瓦 Renoir
1841～1919年

雷諾瓦於1881年前往義大利羅馬、威尼斯和那不勒斯等地研習古畫，途中也畫
了不少威尼斯風光。他和莫內是二十世紀初碩果僅存的印象派大師，不過雷諾
瓦後期大多以女性為主題，至始自終熱愛描繪大自然風光的印象派畫家，唯莫
內一人而已。

垂柳

1918 年（上）

·

1919 年（下）

✚ 藉以抒發落寞糾結的心

　　歐洲在 1914 年爆發第一次世界大戰，莫內的次子米榭和繼子尚皮耶皆投入戰場。而他的好友克理蒙梭在 1917 年擔任總理，領導法國對抗敵軍。於是莫內在1918 年繪製十幅「垂柳」系列，向陣亡的士兵表達哀悼之意，也藉畫作抒發落寞的心情。吉維尼的家園在大戰期間變得空蕩蕩的。莫內的兒子、幾位繼女的丈夫，甚至連家丁都去前線對抗德軍。還有一些家僕則是躲到偏遠鄉下去避禍，只有莫內不肯離開吉維尼，雖然聽得到外頭炮聲隆隆，但他寧可守著家園，等待孩子平安歸來。這也是莫內系列作品中，最接近表現主義的畫作。從畫中漫舞的楊柳，彷彿看見莫內糾結擔憂的心情。

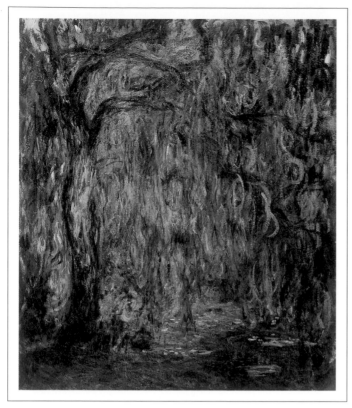

垂柳 1918年

油彩・畫布 131×100cm
美國俄亥俄州 可倫巴斯美術館

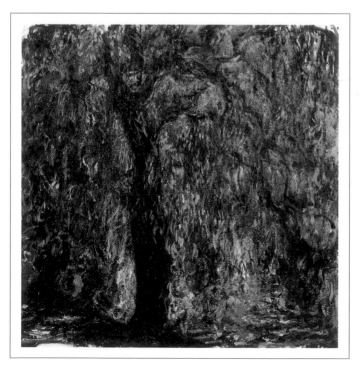

垂柳 1919年

油彩・畫布 101×100cm
法國巴黎 瑪摩丹美術館

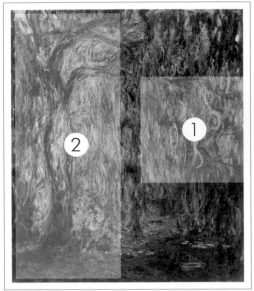
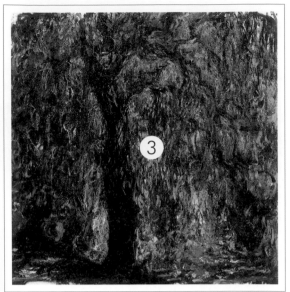

解析說明如下

　　楊柳經常出現在中國和日本的山水畫之中。中國古代詩詞也不時引用楊柳，「折楊柳曲」是哀傷的驪歌，唐朝詩人王之渙的「涼州詞」更是道盡邊疆征夫的心情。莫內選擇以枝葉柔軟的柳樹來緬懷士兵和親人，感覺和東方的詩詞意境不謀而合。楊柳的英文俗名是Weeping Willow。Weeping除了有枝葉低垂的意思，還有一個意思是哭泣，看來不管東方或西方，飄揚的柳樹都有情韻動人的涵意。

🔍 恣意遊走的筆觸　1

欣賞局部的柳條枝葉，只見流轉的筆觸在畫面舞動，帶出各種深淺的綠色和黃色。枝條的形體已不復見，乍看之下就像一幅現代的抽象畫。

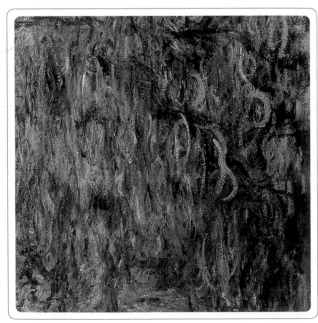

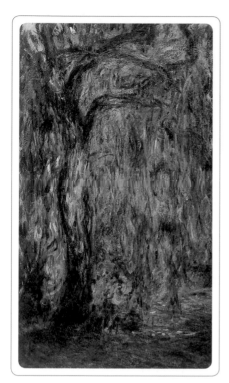

2 鬼魅般的樹影 🔍

柳樹的主幹位於畫面左側，樹幹上還有幾抹紅褐色的筆觸，讓人聯想到乾涸的鮮血，而上方黑壓壓的枝椏，彷彿一雙掙扎、揮舞的手臂，遠遠望去就像士兵的亡魂在招手呼喊。而四周的垂柳形成一片陰鬱茂密的綠幕，詭奇的古幹枝椏如鬼魅般的伸展，清風拂過，柳枝輕搖發出陣陣沙沙聲，彷彿征戰遠方的士兵在低吟輕泣，訴說思鄉之情。

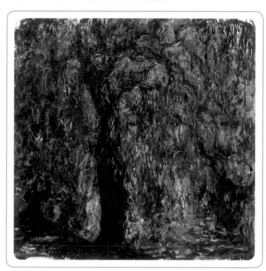

🔍 怵目驚心的紅 3

莫內偕同艾莉絲前往威尼斯旅遊時，就已經出現視力不佳的情況。1911年艾莉絲去世，莫內的視力更形惡化，也被醫生診斷出白內障。但他仍然繼續作畫，直到1922年情況真的很嚴重，醫生強制禁止他再作畫，以免有失明之虞。由於受到白內障影響，患者看到的東西都會帶著紅色調，因此有人推斷這樣一片令人震驚的紅色垂柳，有可能是莫內受到眼疾影響的結果。不過莫內從來沒有證實這一點。

視野延伸

柳樹實景 🅭🅯⊜

楊柳是落葉喬木，枝葉柔軟下垂，故俗稱垂柳或垂楊，因為林相特殊，中國和日本的山水畫家經常以楊柳入畫，西方也有不少奇幻小說把柳樹描述為具有靈性的樹木，如《哈利波特》中就有一棵渾拼柳，其發音也是從楊柳的英文名字Weeping Willow 轉化而來。

～～ 睡蓮 ～～

1916 年

✚ 盛開到生命盡頭的花朵

　　莫內晚年一直在整建他的花園，同時將園內的花草樹木描繪成一幅幅的畫作，其中大多以睡蓮為主題。莫內經常站在池邊觀察水面的波光漣漪，這些作品相當受到好評，往往在市場上以驚人的天價售出。莫內因妻子、長子相繼去世，又飽受眼疾之苦，讓他幾度意志消沉，對作畫顯得意興闌珊。幸得繼女布蘭雪悉心照顧，加上好友克里蒙梭從旁鼓舞，促成莫內和法國當局簽訂合約，由政府將羅浮宮附屬的橘園整修成美術館，而莫內將以巨幅的睡蓮畫作，捐贈給國家典藏。於是莫內又打起精神，構思專為橘園空間所繪製的裝飾畫，這些畫作動輒高達兩百公分，寬度甚至長達十幾公尺，對於視力不好的八十多歲老人而言，實在是件辛苦的工作。求好心切的莫內幾度銷毀不滿意的作品，只願讓最好的作品遺留人間。1926 年夏天莫內幾乎失明，加上肺癌急速惡化，於同年十二月病逝吉維尼家中。好友克里蒙梭一路相伴，當工人將棺木蓋上黑色布罩，準備入殮移靈時，克里蒙梭扯下黑布，改以花色窗簾覆蓋棺木。這位知交好友哭著表示：「莫內的世界沒有黑色。」是的，莫內的世界就像一座大花園，從下頁的相關作品，可以看到莫內近三十年繪製了哪些盛開的花朵。

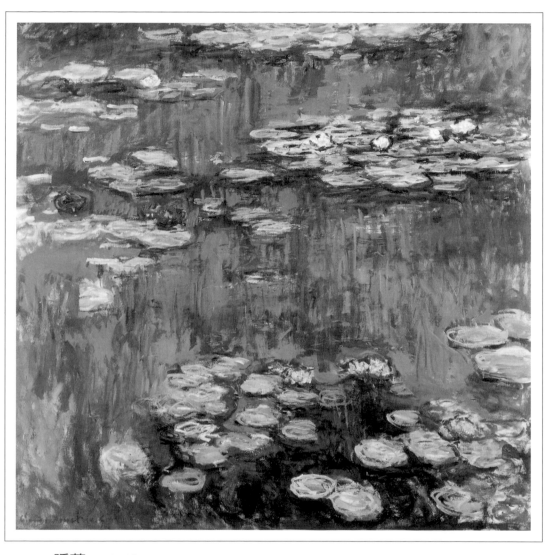

睡蓮 1916年
油彩‧畫布 200.5×201cm 日本東京 國立西洋美術館

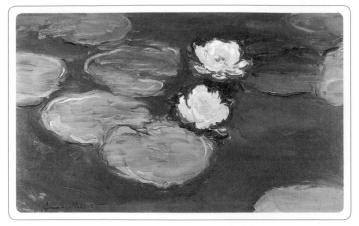

睡蓮　1897年
油彩・畫布66×104.1cm
美國　洛杉磯市立美術館

白色睡蓮 🔍

這是莫內早期的睡蓮習
作，只見兩朵白蓮花浮在
深色的水面。但莫內覺得
這幅畫沒有捕捉到他要的
感覺，所以在1899年又連
續畫了12幅類似的習作。
往後莫內愈畫愈有心得，
池上睡蓮也進入萬紫千紅
的世界，不再是宛如白珍
珠般的清冷色調。

🔍 一池深綠，朵朵黃白

莫內第二期的睡蓮作品出
現在1904～1908年間，這
些作品的池塘面積明顯來得
比之前大，整個畫面都是池
水，完全看不到陸地，而睡
蓮的花形也簡化成白色和黃
色的點觸。

睡蓮　1904年
油彩・畫布　90×93cm
法國　勒哈佛爾美術館

莫內花園，睡蓮實景
照片提供：陳芝媖

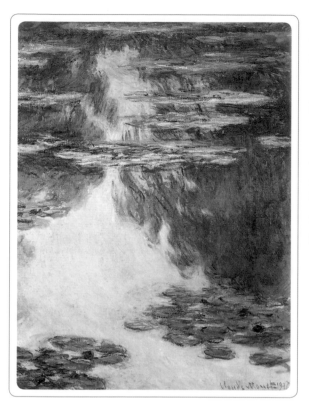

睡蓮　1907年

油彩・畫布　100.6×73.5cm
日本東京　石橋美術館

畫蓮，也畫倒影 🔍

1907年莫內畫了數幅睡蓮與池上倒影交錯的作品，從池塘水面可以看到岸上垂柳的倒影，而清澈的池水又會隨著白天與傍晚，而出現不同的顏色光影，莫內經過長年的觀察，才能表現這種層層交疊的趣味。

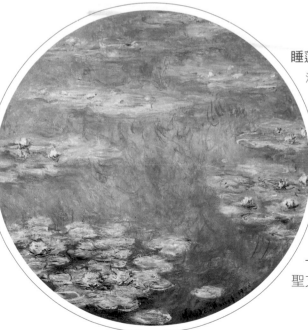

睡蓮　1908年

油彩・畫布　直徑80cm
美國　達拉斯美術館

圓形如鏡的清澈世界 🔍

莫內很少繪製這種圓幅式的畫，但這段期間他大約畫了兩、三幅圓盤式畫作，感覺很像一面鏡子，映照出柔和清澈的池塘風光。除了在美國達拉斯有一幅，另外在法國的維農博物館和聖艾蒂安各有一幅。

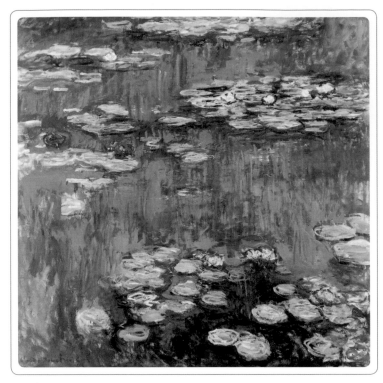

睡蓮　1916年
油彩・畫布　200.5×201cm
日本東京　國立西洋美術館

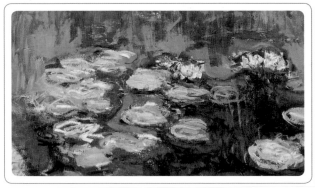

充滿象徵主義的花朵與水波 🔍

大戰期間眾人忙著上戰場、避難，莫內卻在自家建造了第三間畫室，這間畫室長24公尺，寬23公尺，高15公尺，有籃球場般大的畫室，莫內可以繪製更大型的作品。圖中這幅睡蓮不但壯麗恢宏，而且下筆用色比以往更活潑自由，池塘水面成了藍色與綠色交疊的平行線，蓮花和蓮葉成了環環相套的五彩圈圈，莫內不再是描繪真實的自然，這樣的花朵水波充滿象徵主義的想像空間，也預告抽象派即將大放光彩的未來。

玫瑰門，吉維尼　1913

油彩‧畫布　81×92cm

美國　鳳凰城博物館

巧妙的玫瑰花架 🔍 隔離塵世

1893年莫內在自家對面買下一塊地，還向當局申請讓其中一條支流改道，整頓成美麗的睡蓮池，然而這塊地卻是在鐵道的另一邊，不管花園造景再優雅迷人，如果看到現代工業的火車呼嘯而過，恐怕破壞了畫面。於是莫內請人搭起花架，種上攀爬的玫瑰，讓花園和馬路對面的住宅有協調一致的視覺畫面，巧妙遮住附近的鐵道痕跡。

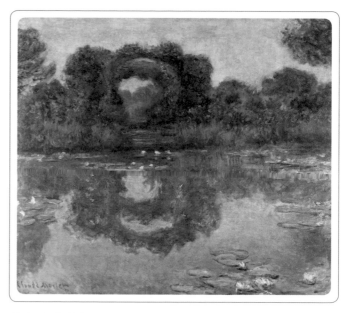

花園中的小屋　1922年

油彩‧畫布　81×92cm

法國巴黎　瑪摩丹美術館

消失的形體，奔放的色彩 🔍

1922年正是莫內白內障最嚴重的時候，幾近失明的莫內放棄所有的結構，只以大片黃色、紅色來表現花園模糊一片的色彩。音樂家聾了，還可以在心中譜曲創作優美動人的旋律。但畫家失去視力，幾乎就失去創造力，有段時間莫內只能從顏料罐所標示的顏色，去選擇要使用的色彩，根本沒辦法自己「看」出所以然。莫內對這種情況非常氣憤沮喪。幸好他聽從好友克里蒙梭的建議，接受新式白內障手術，視力總算恢復，也才能繼續創作更壯觀的睡蓮作品。

◆橘園───印象派的西斯汀教堂

重見光明的莫內把握這可貴的機會，繼續為橘園繪製大型的裝飾畫，走在橢圓
形的展館中，彷彿置身莫內的花園國度，讓人歎為觀止。這些作品比人還高，
長十餘公尺，很難想像八十多歲的莫內怎麼有力氣爬上爬下，完成這些氣勢驚
人的作品？又或者是這股創作的熱情，才支持莫內這麼一路走來？雖然 1927
年橘園開幕時，莫內已安眠於吉維尼墓地。然而這一系列的作品卻成為二十世
紀繪畫的重要里程碑。法國超現實畫家馬松在參觀橘園之後，不禁讚歎橘園是
「印象派的西斯汀教堂」；新印象派席涅克也坦白表示，通常他離開展覽會場
會很高興，因為又能看見天空和花草樹木，但是當他離開「睡蓮」的展場時，
卻覺得外頭的風景變得乾燥無味，讓他又渴望再度回到「睡蓮」的環境。

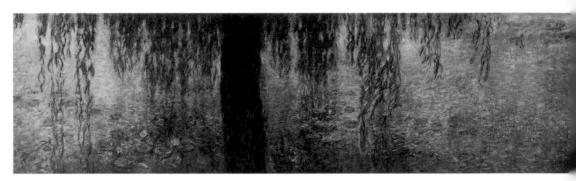

由三幅 200 × 425 cm連作拼接而成，置於橘園第二個橢圓展館右側牆面。

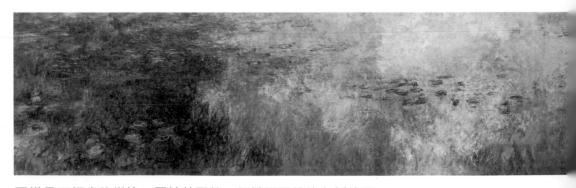

同樣是三幅畫的拼接，置於菊園第一個橢圓展館的左側牆面。

右側為橘圓的實景照
片，唯有實際走一趟橘
園，才會發現這些作品
真讓人歎為觀止，好像
真的漫步在柳樹旁的睡
蓮池一樣。

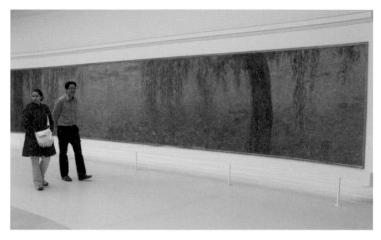

橘園實景照片：有柳樹的睡蓮池　照片提供：Yoko Komine

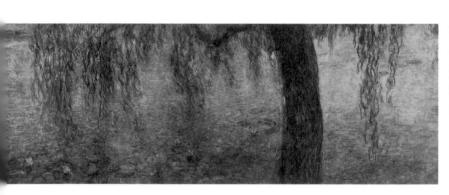

有柳樹的睡蓮池
1916～1926年

油彩・畫布
200×1275cm
法國巴黎　橘園美術館

雲
1916～1926年

油彩・畫布
200×1275cm
法國巴黎　橘園美術館

來一趟莫內之旅

法國一向是相當受國人喜愛的觀光勝地,除了旅行社安排的既定行程,不妨在安排西歐旅遊時,給自己來一趟「莫內」之旅。以下的旅遊景點,都可以找到莫內的足跡。

奧塞美術館 Musee d'Orsay

前身是火車站，1986年改建為美術館，館內有許多「大師級」的藝術作品。包含米勒的「拾穗」，馬奈的「奧林匹亞」，莫內的「聖拉薩車站」、「阿戎堆的罌粟花田」也在此處。其他還有梵谷、塞尚、高更、雷諾瓦等人的作品，很值得一看。

- **地鐵站**：Solferino
- **RER站**：Musee d'Orsay
- **門票**：成人：16歐元，18歲以下免費入場。
- **開館時間**：9:30am～6:00pm（星期一休館，星期四開放到9:45pm）
- **其它**：保留入場票根，於同一星期參觀巴黎歌劇院或牟侯美術館，可以享有票價折扣哦！

瑪摩丹美術館 Musee Marmottan-Claude Monet

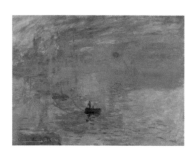

前身是財政局長朱爾‧瑪摩丹的私人宅第，其子保羅繼承父親的宅第和龐大收藏，最後捐給國家，在1934年改為瑪摩丹美術館。是僅次於奧塞美術館，收藏最多印象派名畫的地方。莫內的名畫「印象‧日出」、睡蓮、盧昂大教堂都在這裡，還有不少印象派女畫家莫莉索的作品。

- **地鐵站**：La Muette（9號線）
- **RER站**：Boulainvilliers（C線）
- **門票**：成人：12歐元，學生：8.5歐元，7歲以下兒童免費
- **開館時間**：11:00am～6:00pm
　　　　　　　（星期一休館，星期四到晚間9點）

橘園美術館

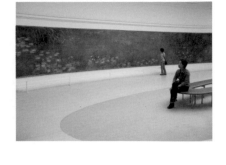

美術館位於羅浮宮前的杜樂麗花園右邊，靠近協和廣場的位置。館內最重要的作品就是莫內晚年的睡蓮系列，此外還有包括畢卡索、馬諦斯、盧梭、塞尚、高更、雷諾瓦等名家作品。

除了以上三大印象派美術館，巴黎還有許多博物館值得前往觀賞，這時候辦一張「博物館通行證」就很好用，一來可免去排隊之苦（像羅浮宮、奧塞美術館這種熱門地點，往往排隊入館就要耗掉半小時到一小時）；二來如果時間運用得宜（例如利用星期四夜間開館時間），還可以省下不少門票費。

- 地鐵站：Concorde
- 門票：成人：12.5歐元，18歲以下免費
- 開館時間：9:00am ～ 6:00pm （星期二休館）

巴黎博物館通行證 Museum Pass

- 用法：分為二日券、四日券、六日券
 只要在效期內（背面要寫上自己的姓名和使用日期），可以憑證走訪巴黎市內各大博物館，及近郊的凡爾賽宮、楓丹白露宮等地。

＊此通行證可參觀奧塞和橘園美術館，但瑪摩丹美術館由於是私人捐贈性質，不在通行證使用範圍內。

- 價格：
 48小時：52歐元
 96小時：66歐元
 144小時：78歐元
- 販賣地點：
＊各大博物館、巴黎戴高樂機場均售

♣ 巴黎其他景點

聖哲曼大教堂　1867 年

聖哲曼大教堂位於羅浮宮附近。杜勒麗花
園、橘園美術館也都在這一帶。它的鐘塔
很獨特，是12世紀倖存至今的羅馬式建
築，而教堂主體已經是15世紀以後改建的
建築了。

• 地鐵站：Louvre-Rivoli

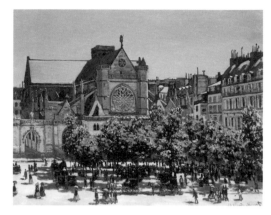

油彩‧畫布　79 x98cm
德國柏林　國立美術館

蒙梭公園　1878 年

莫內從阿戎堆搬回巴黎期間，就住在蒙梭
公園附近，他常到這個公園散步，因為美
麗的艾莉絲也常帶著孩子到這個公園遊
玩，卡蜜兒當時已臥病在床，而莫內和艾
莉絲的情愫，或者就在這個公園漫步時滋
生的。這個公園並不算大，但是有樹有
湖，綠意盎然，在巴黎市中心已經是難能
可貴，園中還有兒童遊樂設施和迷你馬，
很適合帶孩子來野餐、玩耍。

莫內曾畫過巴黎的聖哲曼教堂、羅浮宮堤
岸、杜樂麗花園、聖拉薩車站、蒙梭公園
等等，這些都是相當值得一遊的景點。

• 地鐵站：Monceau

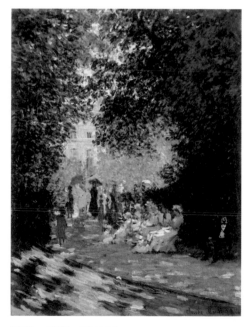

油彩‧畫布　73×54cm
美國紐約　大都會美術館

✚ 阿戎堆 Argenteuil

看過莫內阿戎堆時期的名畫，或許很想看一看阿戎堆這個美麗的塞納河畔小鎮。
不過阿戎堆在二次大戰期間受損嚴重，經過戰後重建，現在的市容已相當現代，
屬大巴黎區的一部分，可搭RER C線，或是從聖拉薩車站搭火車，大約十五分鐘就
能到達。

阿戎堆「印象日」　Photo by Julie Kertesz・2008

雖然阿戎堆已經相當現代化，但塞納河依舊，阿戎堆大橋依舊，當地居民每年在
五月一日會舉辦「印象日」，大夥穿上十九世紀的服飾，有各種表演節目、特色
攤位，當然免不了再來一場「划龍舟」活動。照片提供者Julie Kertesz 正是阿戎
堆居民，雖然她已經是70幾歲的老奶奶，但是她也像當年的莫內那樣充滿創作熱
情。經常以相片紀錄生活周遭的人事物，並定期更新上傳網路。想看更多的阿戎
堆風情，可以參考Julie的照片分享：

http://www.flickr.com/photos/joyoflife/sets/72157603682652445/

諾曼第區

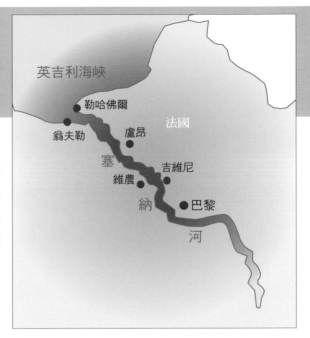

莫內在諾曼第區長大，也經常在這區往來作畫。因此區有法國必遊的景點「聖米歇爾山」，也有二次大戰的諾曼第戰爭紀念館，而莫內畫中出現過的地方，更是值得順道前往一遊的美麗風景。

✤ 吉維尼 Giverny

吉維尼隸屬於北諾曼第省，離巴黎約80公里，很適合到莫內舊居來個一日遊。

- 如何前往：從巴黎聖拉薩車站搭火車到維農（Vernon），需時約40分鐘，維農車站外有公車到吉維尼，可向車站服務人員要回程的時刻表，小心別逛花園逛過了頭，錯過最後一班回維農火車站的巴士。

莫內花園一景

- 開館季節：每年四月到十月底
- 開館時間：9:30AM～6:00PM
 （星期一休館）
- 門票：
 成人：11.5歐元
 兒童：7.5歐元

照片提供：陳芝娛

莫內花園　1922 年（照片實景）

莫內去世之後，他的繼女布蘭雪努力維持
這座美麗的花園的原貌，布蘭雪死後就由
莫內次子米榭繼續這項工作。不過米榭在
1966年車禍身亡，身後又沒有任何子嗣，
導致這座花園荒廢了近二十年，幸好後來
在相關當局的介入，如今莫內在吉維尼的
舊居已經成為一座紀念館，花園也恢復舊
貌。每年四月到十月吸引無數觀光客前往
參觀。

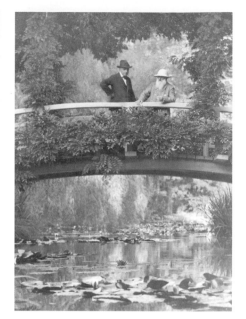

照片提供：陳芝媖

莫內花園實景

如今的莫內花園已成一座深受遊客喜愛的莫內紀念館，只不過當年的拱橋在荒廢
期間早已腐爛毀朽。如今的拱橋是後人請工匠再重新打造的。

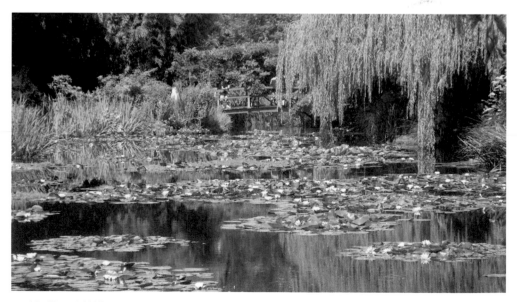

照片提供：陳芝媖

✙ 盧昂 Rouen

盧昂過去是諾曼第公國的首府，除了聖母大教堂很值得一遊，這裡的舊市集廣場是當年聖女貞德被處以火刑的地方。從上一站維農（Vernon）搭火車過來，大約要40分鐘，或者從巴黎搭快車前來，也只要一個小時左右。

盧昂大教堂 （照片實景）

盧昂大教堂可免費入內參觀。
盧昂的美術館有一幅莫內的大教堂畫作，還有卡拉瓦喬、委拉斯蓋茲和普桑等名家的作品。夏天更別忘了欣賞大教堂晚間的莫內聲光秀哦！

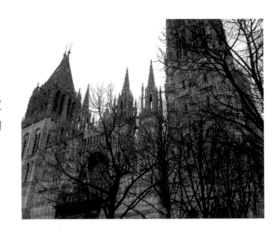

✙ 勒哈佛爾和翁夫勒 Le Havre & Honfleur

勒哈佛爾港雖然是莫內長大的地方，但這裡是工業港口，沒什麼值得一看的景觀，但對面的塞納河出海口翁夫勒，還維持十九世紀的美麗風貌，非常值得細細領略。港口非常漂亮，不時還有業餘畫家學布丹、莫內在此地寫生作畫，所以這裡又稱之為「諾曼第的巴比松」。

翁夫勒的街道 1864 年

從盧昂搭火車到勒哈佛爾港約50分鐘，但翁夫勒位於塞納河的另一側，火車無法到達，要換搭公車才能到。

油彩・畫布 58×63cm
德國 曼海姆市立藝術廳

✤ 特魯維 Trouville：花之海岸

從翁夫勒沿著海岸往西，是一片雪白的沙灘，這裡俗稱花之海岸，是十九世紀巴黎人最愛的觀光勝地之一，莫內也曾多次在特魯維寫生。

海灘上的卡蜜兒　1870 年

這幅畫是莫內和卡蜜兒新婚不久，在特魯維海灘所畫的。也是一幅特殊的非賣品，莫內死後把畫留給次子米榭，米榭死後才轉由美術館保存。

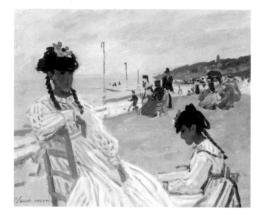

油彩‧畫布　38×46cm
法國巴黎　瑪摩丹美術館

侯納旅館　1870 年

侯納旅館是特魯維的豪華旅館，莫內當時自然住不起這間旅館，但旅館清淡明亮的色彩和飄揚的旗幟，顯然吸引莫內的興趣。此畫完成沒多久就爆發普法戰爭，莫內也隨眾人倉皇逃往倫敦了。

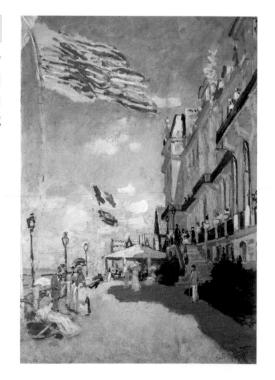

油彩‧畫布　38×46cm
法國巴黎　瑪摩丹美術館

✤ 艾特達 Etretat

艾特達在勒哈佛爾港以北，這裡就是莫內畫「曼門」、「阿法石門」的海邊小鎮。從勒哈佛爾港有巴士前往此地，車程約一個小時，艾特達除了有美麗的奇岩海景，美味的生蠔也是當地特產哦！

艾特達的日落　1883 年

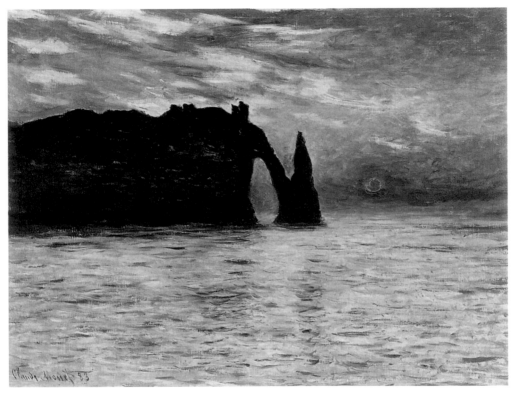

油彩・畫布 65.4×81.9 cm
美國北卡州　洛利北卡美術館

教你欣賞世界名畫的角度與重點，
品嘗畫中的精髓與故事。

欣賞世界名畫，
重點不在於「看」過幾百幅，
「記住」多少理論，
而是要知道怎麼「欣賞」？

從0開始
圖解
西洋名畫

陳彬彬 ── 著

有些事情再晚開始也不嫌遲，
愛情是，閱讀是，藝術欣賞也是，
希望透過本書，
能讓讀者得到更多美感的體驗，
實踐更具質感的美麗人生。

看五百年來最具創造力的天才，
如何結合觀察力與想像力，
成為史上記憶最精湛的畫家與發明家。

從0開始
圖解
達文西

陳彬彬

著

要欣賞達文西的畫作，
先要對達文西有所瞭解，
甚至對他所處的大環境有所認識，
才會驚覺他的繪畫世界
蘊藏了多少知識學養，
其中又用到多少創意技法。

本書以圖解方式，
帶領讀者解讀達文西的各種發行創作與繪畫技巧。

國家圖書館出版品預行編目（CIP）資料

從0開始圖解莫內：全面剖析莫內的一生，及其作品
　風格與繪畫技巧／陳彬彬著. -- 二版. -- 臺中市：
　晨星出版有限公司, 2021.03
　　面；　公分. --（Guide book；207）
　ISBN 978-986-5582-12-8（平裝）

1. 莫內（Monet, Claude ,1840-1926）
2. 畫家　3. 傳記　4.畫論　5. 法國

940.9942　　　　　　　　　　　　　　110001799

Guide Book 207

從0開始圖解莫內
全面剖析莫內的一生，及其作品風格與繪畫技巧

作者	陳彬彬
主編	莊雅琦
校對	陳宜蓁
美術編輯	林姿秀
封面設計	賴維明

創辦人	陳銘民
發行所	晨星出版有限公司 407台中市西屯區工業30路1號1樓 TEL：04-23595820　FAX：04-23550581 行政院新聞局局版台業字第2500號
法律顧問	陳思成律師
初版	西元2009年01月31日
二版	西元2021年03月31日

線上讀者回函

總經銷	知己圖書股份有限公司 106台北市大安區辛亥路一段30號9樓 TEL：02-23672044 ／ 02-23672047 FAX：02-23635741 407台中市西屯區工業30路1號1樓 TEL：04-23595819FAX：04-23595493 E-mail：service@morningstar.com.tw 網路書店 http://www.morningstar.com. tw
讀者專線	04-23595819#230
郵政劃撥	15060393（知己圖書股份有限公司）
印刷	上好印刷股份有限公司

定價 350 元
（如書籍有缺頁或破損，請寄回更換）
ISBN：978-986-5582-12-8

Published by Morning Star Publshing Inc.
Printed in Taiwan
All rights reserved.